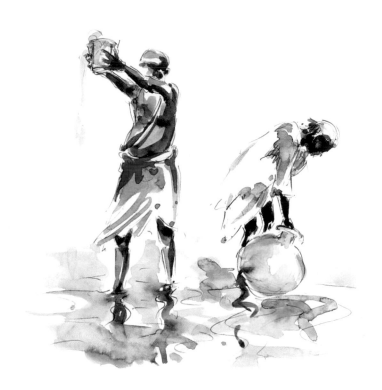

捕捉瞬間之美

人物速寫

Luck Watson 著

周彥璋 校審　　林延德、郭慧琳 譯

視傳文化事業有限公司

捕捉瞬間之美—人物速寫
Draw and Sketch Figures

著作人：Jucy watson
校　審：周彥璋
翻　譯：林延德、郭慧琳
發行人：顏義勇
總編輯：陳寬祐
中文編輯：林雅倫
版面構成：陳聆智
封面構成：鄭貴恆
出版者：視傳文化事業有限公司
　　　　永和市永平路12巷3號1樓
　　　　電話：(02)29246861(代表號)
　　　　傳真：(02)29219671
郵政劃撥：17919163視傳文化事業有限公司
經銷商：北星圖書事業股份有限公司
　　　　永和市中正路458號B1
　　　　電話：(02)29229000(代表號)
　　　　傳真：(02)29229041
印刷：新加坡Star Standard Industries (Pte) Ltd.
每冊新台幣：360元

行政院新聞局局版臺業字第6068號

ISBN　986-7652-25-8
2004年9月1日　初版一刷

A QUARTO BOOK

Published in 2003 by Search Press Ltd
Wellwood
North Farm Road
Tunbridge Wells
Kent TN2 3DR
United Kingdom

Copyright © 2003 Quarto plc.

ISBN 1-903975-18-2

QUAR.LDF

Conceived, designed and produced by
Quarto Publishing plc
The Old Brewery
6 Blundell Street
London N7 9BH

Senior Project Editor: Nadia Naqib
Art Editor: Karla Jennings
Copyeditor: Hazel Harrison
Designer: Paul Wood
Assistant Art Director Penny Cobb
Photographer: Colin Bowling
Proofreader: Alice Tyler
Indexer: Pamela Ellis

Art Director: Moira Clinch
Publisher: Piers Spence

Manufactured by
Universal Graphics Pte Ltd., Singapore
Printed by
Star Standard Industries Pte Ltd., Singapore

目錄

引言

如果你聽到初學者，甚至一些有經驗的畫家說
「我不會畫人物」，或者「我的作品中都沒有人
物，因為人像太難畫了」，也不必過於大驚小
怪。這的確很不尋常，因為人物應當是我們最熟
悉的主題，通常每個孩子最先畫的就是人物，為
甚麼反而如此使人困擾呢？癥結就在於：「太
熟悉了！」當你所畫的主題非觀眾所熟悉，就
算畫得不盡理想，也可以輕易地矇騙過去。但
是我們都具體地知道人的形體，因此只要比例
不對，或表現方法有誤，就很容易被覺察。

基本上，人物也
並不比其他任何主題更難表
現。所需要的只是不斷練習的毅力，以
及分析眼睛所見、將之轉化為繪畫語言表
現出來的能力。為能幫助你充滿自信地起步，本
書收錄了不同畫家的經驗與知識，在以不同觀點所
繪的人物速寫練習中，以清晰且逐步的分解說明，將
所需的技巧呈現出來。

要開始著手畫，並不需要完善的設備，或對解剖學有
夠深入的瞭解，也不必擔心找不到要畫的主題，縱使
找不到自願的模特兒，也可以畫自己啊！不必因為擔
心犯錯而躊躇不前；不如將第一次的嘗試當試驗。這
些年來，我畫完的速寫簿已多不勝數，它們記錄了我
最初嘗試性的速寫與進步的痕跡，也記錄了因經驗累
積而展現的自信。因此，記得將你的速寫簿收藏起

來，以便日後取出欣賞，你將會對自己的進步感到訝異，也鼓舞了繼續畫下去的信心。最後，務必牢記在心的是—不可能每一幅畫作都成傑作。畫家馬諦斯就以他丟棄的畫作比被留下來的作品還多而聞名。就以本書中收錄的畫作為例，畫家在作畫的過程中也丟棄了不少未完成的作品呢！因此，祝好運！希望本書可以幫助你發掘成功人物速寫的樂趣。

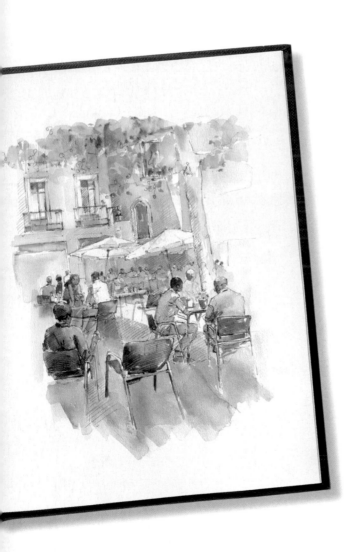

Lucy Watson

各專題所需材料

以下將各專題所需要用到的材料都列出來。

除非有特別註明，請一律使用高品質的畫紙。

要特別注意的是彩色鉛筆與粉蠟筆，因其不僅色彩種類

繁多，且各色彩所使用的名稱，也因製造商的不同而迥異。基於這個原因，彩色鉛筆

與粉蠟筆的顏色都將以一般通用的名稱稱之（例如：藍色、橙色），而不採用任何單

一生產製造商所用的專有名稱。可以就個人所慣用的系列中，選取與各專案最相近的顏色。

至於畫筆的大小，則可依個人的喜好與畫作的大小來決定。因此畫筆的大小，在此僅以「小」或

「大」表示，旨在給諸君一個選擇的指南。

但是如果手邊的畫具還不完備，也沒有關係：因為書中所收錄的專題，目的只是要幫助發展出詮釋

人物繪畫的獨特見解的踏腳石而已，更何況不論是哪一種藝術，敏銳的觀察力才是邁向成功的不二

法門。

手執權杖的模特兒 · 4B鉛筆

男性人像專題 · 深褐色硬質粉彩筆 · 乳白色滑
面紙

坐姿人像 · 紅色蠟筆 · 軟質粉蠟筆：紅褐、棕
色 · 彩色鉛筆：淡棕色、紅色、橙色

綁鞋帶的女孩 · 炭筆條 · 軟質粉彩筆：乳白
色、淡藍色、藍綠色、淡棕色、淡灰色、淡紫
色、暗紫色

著絲袍之女─李奧娜 · 棕色蠟筆 · 軟質粉彩
筆：淡藍色、暗藍色

斜倚的裸女 · 中間色調灰色粉彩紙 · 赤褐
色蠟鉛筆與蠟筆 · 軟質粉彩筆：那布勒斯
黃

裹著布的人體 · 4B鉛筆 · 白色蠟鉛筆

婦人與小孩 · 4B鉛筆 · 彩色鉛筆：藍
色、暗藍色、棕色、暗綠色、淡赭色、
暗棕色、紅棕色、紅色、玫瑰色、黃赭色

著黃袍的女子 · 3B鉛筆 · 粉蠟筆：暖粉紅色、
灰色、中間色調的灰色、冷灰色、暖灰色、黃
色、紅色、灰綠色、淡橙色、暖橙色、暗橙色、
赭色、冷藍色、暖藍色、藍色、紫灰色、淡棕色

頭部專題 · 棕色蠟鉛筆 · 彩色鉛筆：藍色、紅
色

手與腳 · 赤褐色蠟筆 · 炭筆條 · 墨水筆

男性與女性的眼睛 · 炭鉛筆 · 2B鉛筆 · 棕色蠟
鉛筆 · 彩色鉛筆：藍色、綠色

耳朵、鼻子與嘴巴 · 蠟筆：棕色與紅褐 · 彩色
鉛筆：淡棕色紅色 · 炭筆 · 軟質粉彩鉛筆：紅褐

露天咖啡座 · 水彩專用紙 · 中型貂毛筆 · 水
彩：藍色、藍灰色、棕色、綠色、紅色、紅棕
色、紅褐、黃色

氣球藝術家與小孩 · 4B鉛筆 · 軟質粉彩鉛筆：
黑色、灰色、紅色、粉紅色、黃色、淡粉紅色、
暗粉紅色、淡藍色、暗藍色、紫色、淡紫色、綠
色

市集即景 · 針筆

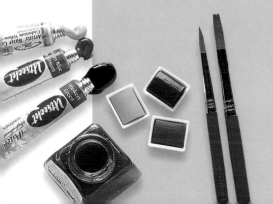

準備工作

在這個擁擠的世界中，到處都有人，因此決不難找到可入畫的模特兒，此外，開始速寫所需的用具也很簡單：一本速寫簿、幾枝鉛筆或鋼珠筆、或幾枝炭筆也就綽綽有餘了。剛開始時最好只使用單色，除非你對彩色畫已略有經驗，否則你將會發現—自己全力解決的是色彩問題而非主題。

戶外速寫

如果一開始就要在戶外進行速寫，那麼就使用較不引人注目的小速寫簿，因為如果走過的人不斷湊過頭來，在你的肩膀後方張望你的作品，甚至發表意見，勢必使你感到不自在與緊張。

此外，也不要妄想一開始就畫快速動作中的主題，因為那只是自找麻煩罷了；不如找一處人們的活動都偏向靜態的場所，例如：公園或夏日的海灘。試著以較快的速度畫，但是快並不代表草率，並且也要克制隨時想擦掉重畫的衝動；如果有一筆線條畫錯，或尚未完成的人物因走動而從畫面中消失時，就直接再畫更多的線條。這些速寫應都應視為練習，而非完成的作品。

一旦建立了自信，隨時帶著速寫簿，因為你實在很難預料何時會碰上適合入畫的好題材。此外，亦可運用照相機做視覺的記錄；雖然畫人物最好是在現場完成，但當時間不足時，照相機就可以派上用場了。

基本工具
一枝鉛筆、橡皮擦、鋼珠筆、墨水筆及幾張紙，就可以開始了。

室內作畫

如果有朋友或家人願意當你的模特兒，那就可以完成更多速寫練習，不過千萬記得，維持固定不變的姿勢是很累人的事，因此別忘了每隔一段時間就讓模特兒稍作休息。隨身攜帶方便做記號的粉筆或幾段護條膠帶，以便在模特兒腳部所在的位置做下記號，如果是以休息的姿勢靠著椅子的扶手，那麼也得將放置手的部位做下記號，以便在休息之後，可以再擺出與原先相同的姿勢。

當在室內作畫時，你可能會考慮畫較大幅的作品：例如使用A3的紙，或在畫板上畫。但這些都是個人的選擇，因為有些人就慣用較小的紙張作畫，而另一些人則是畫不到幾筆，就已超出紙張的邊界了。你將很快地就可以找到最適合的紙張大小，如果你發現自己較偏好大尺寸的畫作，那麼我們將建議你嘗試不同的畫材，如炭筆。鉛筆是多變的完美畫材，但對中小型的畫作較為理想，而炭筆較粗黑的效果，則有助於快速地建立畫作的表現形式。

點景人物

工作中的人或個人特有的表情動作，通常都比靜態的姿勢有趣，畫作中提供了人物及其背景故事，無異於述說個有關主角人物的視覺「故事」，因此也較值得畫。嘗試畫在廚房中準備食物的人、閱報的人、在花園中整理花草的人，或者埋首畫圖或看電視的小孩。進行這類專題的好處是，「模特兒」正專心致志地從事一件事或活動時，比較不會顯得不自在。如果你有參加任何的藝術團體或繪畫課程，那就不妨畫同僚正埋首畫畫兒的模樣。最後，如果沒有人可以做你的模特兒，那就畫自己正在工作的樣子吧！有不少膾炙人口的速寫或畫作，都是以畫家自己在畫架前工作的模樣為主題的。繪畫很需要練習，只要你能勤畫不輟，成功一定屬於你！

鉛筆速寫
簡單的一枝石墨鉛筆就是理想的畫材，它能將人們的日常生活淋漓、樸實地表現出來。

美術用紙
紙有各種不同的質料、磅數、色彩、大小以及吸水能力，畫家可依紙質表面的不同所激發的靈感加以選擇。

工作中的漁人
水彩速寫捕捉到這群年輕的漁夫，在豔陽高照的日子中工作的氣氛。

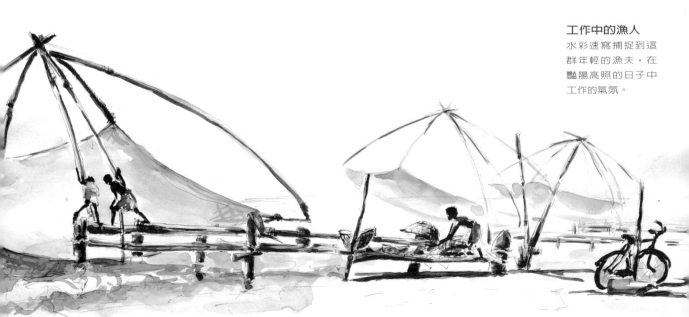

基礎篇

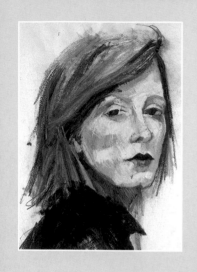

在這個章節中，本書將速寫最重要的基礎理論與技法，綱要式地列出。因此在本章節中區分出了不同的主題，例如：認識人體或動感，至於其中所包含的理論則是運用簡單的練習，將理論由淺入深地一步步演示出來。

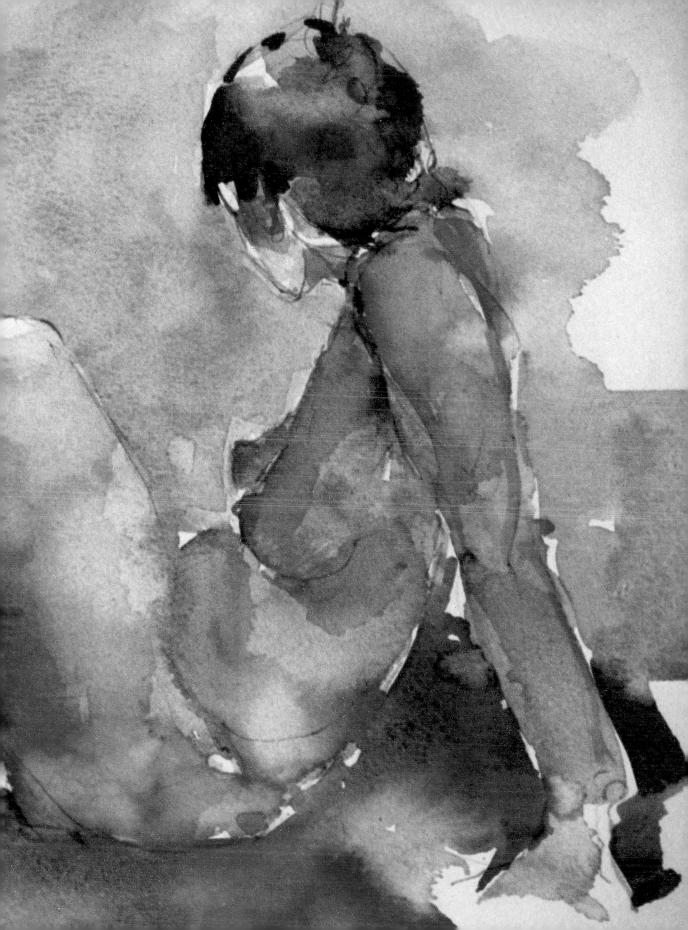

基礎篇

認識人體

　　要想畫人物並不需要先學會人體解剖等高深的學問，但解剖學對瞭解人體的比例、骨骼結構，以及肌膚如何包覆於骨骼上則相當有用。只要看著你自己，仔細地觀察，就可以得到許多實用的發現。

做自己的模特兒

　　脛骨與腳踝處有較少的肌膚覆蓋其上，因此你只要低下頭，就可以仔細地觀察小腿部份的骨骼構造。你也可以毫不困難地觀察手與腳的骨骼構造，但若想要「學到」正確的人體的知識，就得避免只觀察人體局部。因此如果你有兩面與身體等長的大鏡子，以及令你覺得隱密、自在的地方，你就可以當自己的模特兒。這是在開始著手速寫前，瞭解與認識自己的體型與構造絕佳的方式。盡可能地以客觀的精神來觀察，想像自己的身體是一個組織結構，而不是由鏡中反射的影像。

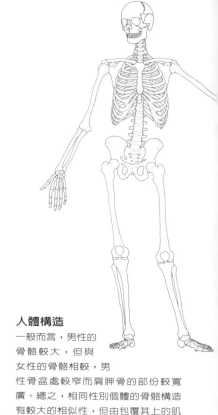

人體構造

一般而言，男性的骨骼較大，但與女性的骨骼相較，男性骨盆處較窄而肩胛骨的部份較寬廣。總之，相同性別個體的骨骼構造有較大的相似性，但由包覆其上的肌膚使個體間展現出無可限量的變異。

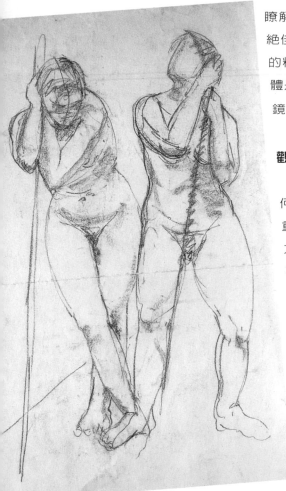

觀察動作

　　輕緩地彎曲腿與臂膀，仔細地觀察動作中腿與手臂的骨架，如何受影響而產生變化。然後，緩緩地轉動頭部，試著去感覺頭部的重量與體積，然後逐漸向下移動，抬高與放下肩膀，最後集中注意力在抬、放手臂時肌肉的變化。然後逐漸由頭部向下動一動身體不同的部位，將手臂伸出，注意當手作伸展與彎曲動作時，肌肉如何反應，而關節如何旋轉。試著將重量放在一條腿上，觀察在重量轉移重心達到平衡的過程中有些甚麼變化。承受重量的一條腿會自動地與頭部呈一直線，受力的臀部則會向上推，而相對的肩膀則向下傾斜。不要做超出極限的動作，因為觀察的目的是要發現：在自然狀況下，肌肉、肌腱與骨骼構造的動作極限。

不同的觀點

在要求模特兒手執長竿後，畫家才得以捕捉到數種複雜且有趣的姿態。

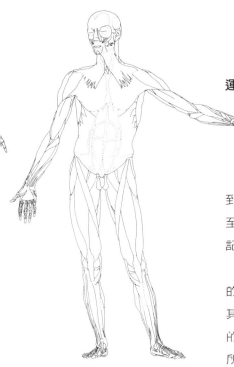

男性肌肉的形體
仔細地觀察人體上如波浪般起伏的肌肉〈參見上圖與下圖〉，除去表皮後，就不難看到皮膚下複雜的肌肉形體。

運用鉛筆測量比例

你可以運用鉛筆當做量棒，進行身體各部位相對大小的測量。要如此做時，先專注地看著模特兒，然後用伸出手臂的手垂直地握住鉛筆測量。閉起一隻眼睛，將鉛筆的一端〈黑色筆心的另一端〉舉到與模特兒頭部等高處。然後用你的大姆指在鉛筆上移動至頭部的最下端〈通常是下巴的部位〉停止並做記號，將記號保留。

現在注意著鉛筆。在你面前的這枝鉛筆，提供了頭部的長度比例〈非為實際的測量值〉，用這個就可以測量身體其他部位與頭部的相對長度。大姆指仍舊握著顯示頭部長度的部位，然後將鉛筆端對著頭部下方，心中默記目前大姆指所在人體上的相對位置，可能是在胸部中央部位。重複這個步驟往下量測，直到足部。最後計算你所量得的頭部長度數，身體應該大約有七個半的頭部長。

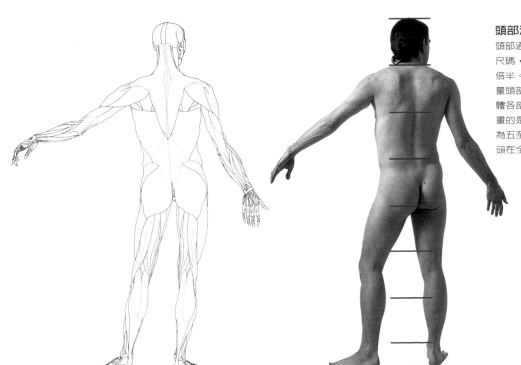

頭部測量
頭部通常都用做為測量身體比例的尺碼，而身體的全長約為頭長的七倍半。在開始速寫時，先拿鉛筆測量頭部，然後據此在畫紙上做下身體各部與頭長相當的記號。如果所畫的是小孩，那麼身體的全長應約為五至六倍的頭長，因為小孩子的頭在全身中所佔比例比成人大。

練習 I

手執欋杖的模特兒 畫家：Lucy Watson

在畫站立的人物時，平衡與比例的正確性就都非常地重要，身體才不至於倒向一側，或將整體重量加諸在比例上相對而言太小的單腳上。因此這個練習的主要目的，就是學習如何正確地畫出軸線，運用筆與尺加以測量並檢查重心軸。擺出一個可以維持一段時間不變的姿勢後，應先仔細地觀察後再動筆。你可能會發現，如果自己也擺出相同的姿勢幾分鐘，可以真實地感知到重量的分佈情形，這將有助於速寫的進行：在這個練習中，身體大部份的重量都放在左腳上。作品中，畫家使用的是石墨鉛筆。

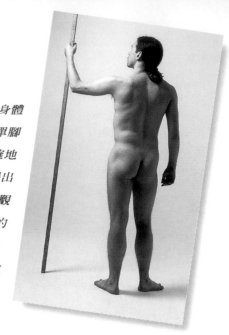

練習重點
· 速寫前先測量
· 人體的平衡
· 檢視負面形狀

階段 I

畫出關鍵線

■ 將尺的邊緣與模特兒對齊，你將可以看到一條由模特兒的頭至左腿近乎垂直的線。這條線不僅是重要的重心軸，也是找出比例關係有用的參考線。這條線的總長度約為頭部的七倍半，因此先用鉛筆測量頭部〈參見第11頁〉，然後在線上做出一系列的標記。最後畫出左腳腳跟的記號，也就顯示出站姿時的總高度。到此階段，你就可以根據所用紙張的大小，決定要將頭以及相對的身體各部位依比例加大或縮小。

先畫出頭部，然後用尺輕輕地由頭中央向下至主要承受重量的腳畫一條線。這一條「鉛垂線」，顯示了左腳如何像一根柱子般，垂直地承受上半身的重量，而右腿則輕鬆地由身體向前伸出。

再度使用尺檢視兩隻腳間的相對位置。將尺約略地放置在左右腳跟中心的位置，你將不難發現到：右腳以與左腳約呈20度的角度，向前輕鬆地伸出、放置。畫出參考線後，再畫出右腳腳跟。

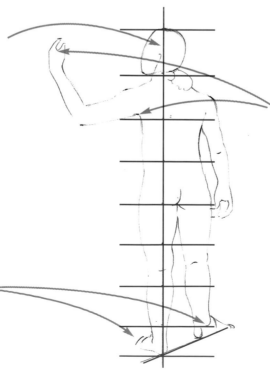

以水平方式拿著尺，確定高舉的左手最高點的位置，應恰略低於頭部。胳肢窩則約略與第二條「頭長線」等高，因此在垂直線上做下記號，而右手則約終止在右臀終點下方處。將這些測量出的相對位置都分別做記號，因為這些都是重要的參考點，有助畫出正確的比例，並將手腳精確地定位。

階段 2
速寫整體的建構

■ 繼續針對模特兒測量，以確定比例與角度，直到一切都正確、滿意為止。在這樣不斷一面測量、一面進行的速寫過程中，所畫出的人物較類似框架。最初可能會覺得這樣做很費事，但透過持續的練習，你的眼睛對這個過程會變得非常敏銳，一切也會顯得更自然。簡單的姿勢只需要較少的測量，愈複雜的姿勢就需要愈多的測量，例如：因透視而縮短的速寫所需的測量就更多了。

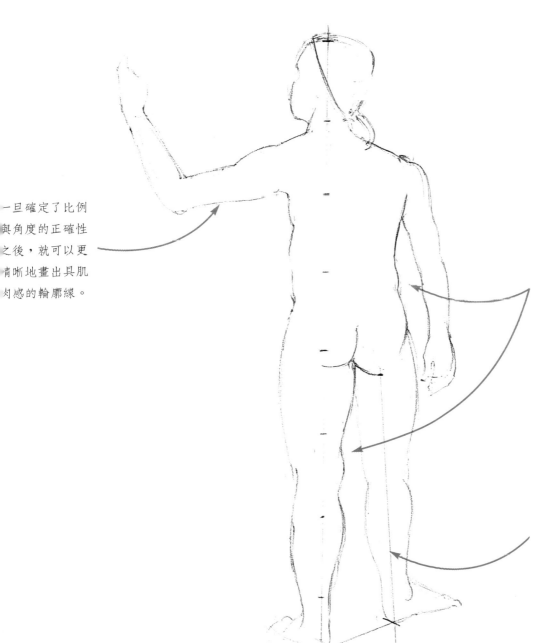

一旦確定了比例與角度的正確性之後，就可以更清晰地畫出其肌肉感的輪廓線。

畫輪廓線時，要密切地注意線條與四肢間的空間部位，也就是所謂的「負面形狀／負像」。如果其中任何一個形狀不對，也就表示你尚未將肢體放到正確的位置，因此還需要做一些調整。

將尺與右腿的中央對齊，以確定腿與身體間的相對位置，然後才以此直線為依據畫出具肌肉感的腿部。

階段 3
繼續進行速寫

■ 一旦「框架」定位後，就可以較自由的形式繼續速寫。重心軸
的功能已達成，因此可以擦掉，如果仍保留著則將會造成混淆，
有礙速寫的繼續進行。

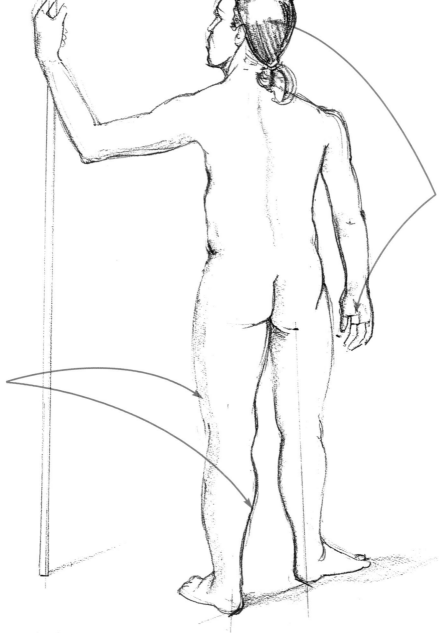

當人體愈來愈具
真實感，就可以
將注意力集中到
臉部、頭髮與手
等複雜的細節部
位。

加強輪廓線，但不
同部位的輪廓線輕
重應有所不同，此
外在適當的部位加
入色調。強而有力
的線條與輕淡的陰
影部位，展現速寫
因光線轉移而呈現
出的完整性。

階段 4
創造出體積感

■ 專題的完成階段，注意力將集中在光線與色調，建立表現的形式以創造出三度空間的體積感。在加入陰影前，要將先前尚未完全擦掉的明顯的導引線擦除，其他的提示線則可隱藏在色調線條下。

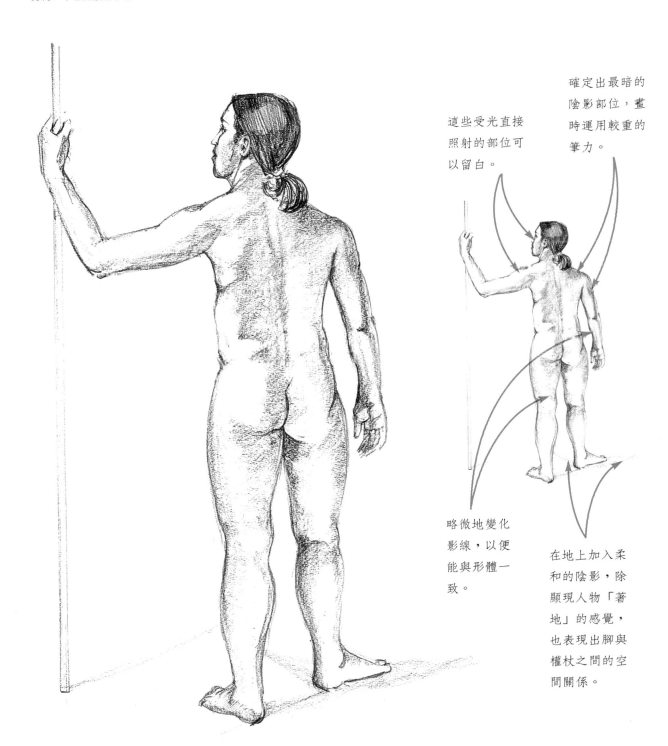

這些受光直接照射的部位可以留白。

確定出最暗的陰影部位，畫時運用較重的筆力。

略微地變化影線，以便能與形體一致。

在地上加入柔和的陰影，除顯現人物「著地」的感覺，也表現出腳與權杖之間的空間關係。

練習 2

男性人像專題　畫家：Barry Freeman

　　這個練習所要示範的是：與人體解剖中特有的人體動態或動作。人體可以進行一系列不同的動作，例如：伸展、平衡、屈曲與扭轉，雖然有些舞者或特技演員可以做出較高難度的動作，但人類能作的動作仍是有其極限的。如果將人體的動態畫錯了，就會使所畫的人物顯得怪異，甚至難以修改。但仍可以藉由鉛筆的運用來簡化畫畫的過程，鉛筆除可做為測量長度的工具外，也可測量角度。畫家使用的是方形的硬質條狀蠟筆，並結合運用線形明暗法，使用蠟筆的側面以較寬粗的線條畫出明暗。

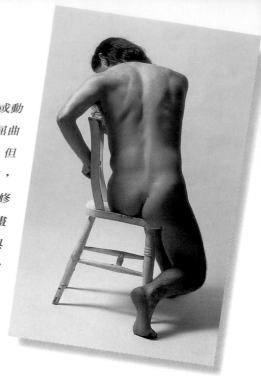

> **練習重點**
> ・分析動線
> ・分析調子
> ・不同的加明暗的方法

階段 1

畫出輪廓線

■ 在開始進行速寫前，先拿鉛筆與模特兒不同的部位比對，試著瞭解動作的線條，因為這傳達出軀幹扭轉的重要訊息。以這樣的姿勢，可以由軀幹的右側畫一條直線直達右腳處。另外還有兩條縱線以扇形方式與此線相交〈如下所示〉。

使用條狀粉彩筆的邊緣部份畫出人像主要的線條，並輕輕地畫出椅子。特別注意角度，因為這傳達出軀幹扭轉的重要訊息。

進行人物速寫時，通常都是由頭部開始畫起，但在這個專題中，只有部份頭部露了出來，因此建立肩部的線條就變得更為重要了。

拿起一枝鉛筆〈參見第11頁〉以檢視重要的角度，例如：椅子與脊椎。

由一側的髖骨向另一側畫一條導引線，並從股骨的上方，向腰部畫一條導引線。

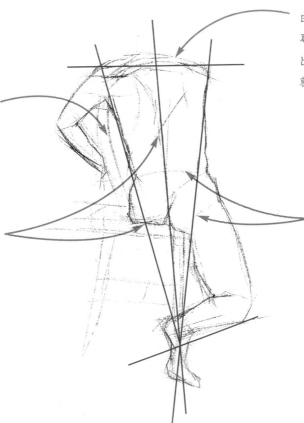

階段 2
標記出陰影

■ 有個很不錯的主意,就是站得離速寫作品遠一點,以檢視在進入下一步驟前,是否需要對手腳架作任何的改變,因為一旦進入較後的階段時,就很難進行任何重大的修改。當確定人體與椅子的位置及相對位置都正確無誤後,就可以將椅子畫得更清楚,並使用蠟筆的側面,畫出較柔和的陰影部位。

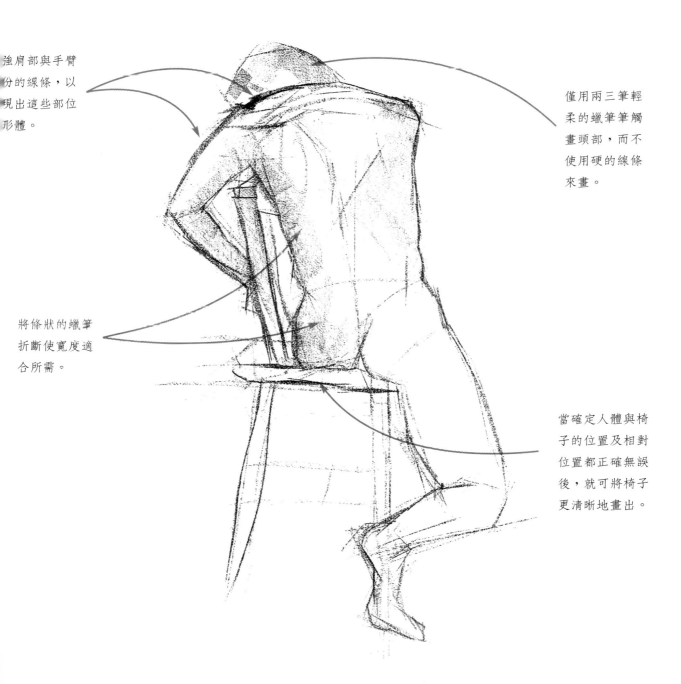

強肩部與手臂
份的線條,以
現出這些部位
形體。

僅用兩三筆輕
柔的蠟筆筆觸
畫頭部,而不
使用硬的線條
來畫。

將條狀的蠟筆
折斷使寬度適
合所需。

當確定人體與椅
子的位置及相對
位置都正確無誤
後,就可將椅子
更清晰地畫出。

階段 3
強化線條

■ 逐步地建立調子，在一些部位以較強烈的線條畫出，尤其是右腳的周圍以及臀部兩邊分開的部位，然後在椅子的部位加上更多的陰影。保留最初的導引線，以免到最後一分鐘還有需要改變的地方。

提示
由鏡中的反射影像欣賞自己的作品，可使錯誤更顯而易見。

應用具方向性的筆觸呈現出頭部的形狀。

使用蠟筆的側面以短線，畫出手臂下方的陰影以及部份隱而不見的左腿。

椅子是速寫主題的一部份，可用以解釋模特兒的姿勢，因此對模特兒與椅子都要給予相等的注意。

足部最暗的陰影與小腿最亮的部位形成對比，這也有助於使腳的空間位置往前移。

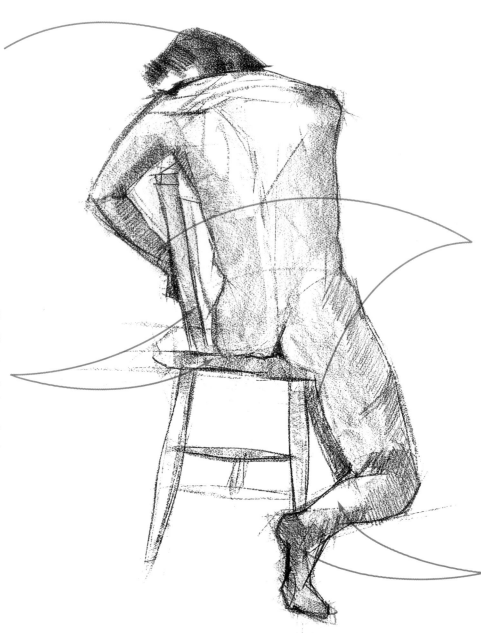

階段 4
線條明暗法

■ 最後的階段中專注於最暗的陰影部位，使用堅實的蠟筆力道增強調子對比。但也不要持續太久，否則會使影像顯得平板而失去應有的形體。

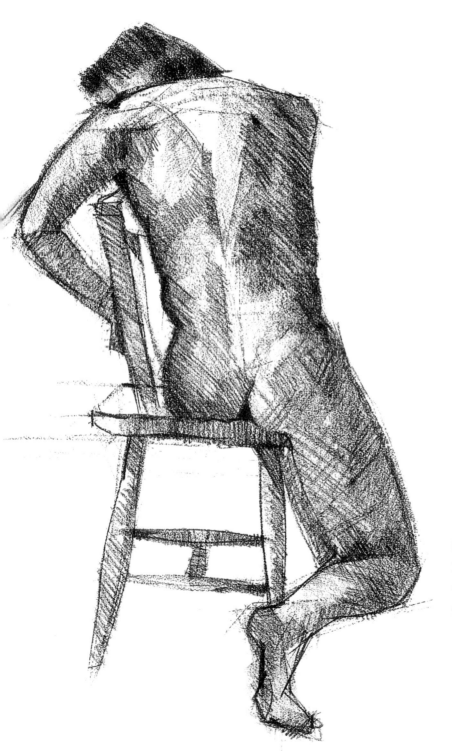

光線的方向將人體左右兩側都置入了最暗的陰影中。

以斜線畫影線來強調椅子的部份，並與人體相連結。

以較稀疏的交差影線畫出較亮的調子，而在暗調子部位則以較重的力道與較密的線條來表現。

人像畫中的透視

一般大家都認為透視只對建築與靜物畫這些主題而言有重要性，雖然在人像畫中的透視並不複雜，但仍有其重要性，而且必須仔細觀察透視的效果，如果期望畫出夠寫實的作品的話。在幾何圖案中應用透視理論還算簡單，但這種依靠直線與消失點的規則，在沒有幾何直線的人像畫中就不管用了。然而，若將人體簡化為一些簡單的幾何造形，就很有幫助了。

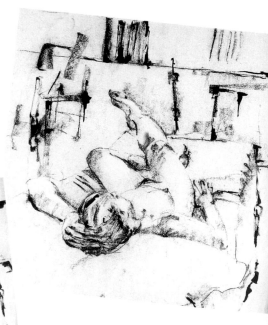

基本的形狀
許多美術社中都可以買到的木製人體模型，就呈現出如何將人體簡化為一些簡單的圓柱形。

大小的縮減
這張照片清楚地呈現出向著觀者的部位如何會變大，而較遠處的則變小的情形。

大小的縮減

透視中最重要的理論就是：愈遠的主題，體積就愈小。以人像速寫而言，很容易將此反過來記為：愈靠近繪畫者的身體部位，看起來就愈大。最佳的實例就是，將手臂向前伸出朝向繪畫者的人，此時這人的手與向前的手臂都將看起來比較大。同樣的道理，以頭朝前的方式躺在長沙發上的模特兒，相對於朝前的頭而言，其腳將看起來較小。

前縮透視法

在這兩個例子中的手與頭，都因透視而縮短了：也就是說，由透視的角度來看這兩個部位都有被壓縮的感覺。如果由上方看一件形狀簡單的物品─例如箱子，將可以見到它真正的比例，但若放在與眼睛等高的桌上，那麼箱子的頂部就變小了。在人體上也有相同的情形。對大部份的姿態而言，身體的部位都會發生因透視而縮短的現象。由前方看一位站立的人，那麼他的腿部將縮短；但若由前方看一位坐著的人，那麼縮短的就是大腿的部位。

前縮透視法
注意這張依透視縮短的姿態所呈現出形狀的模式，以及為何由觀看的角度看起來大臂還較大腿為長。

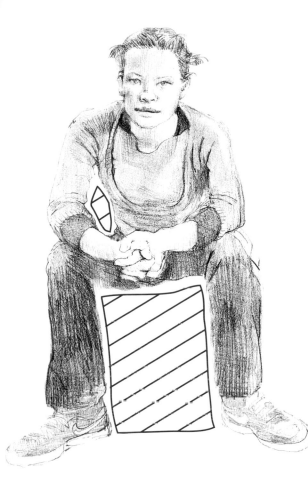

負面形狀/負像

為有助於將人物正確地畫出，那麼就由人物身體各部位間尋找「負面」的形狀〈如左圖中的斜線部份〉。這些形狀往往會較「正面/正像」更簡單，因此是速寫時進行雙重檢查的有效方法。

相信眼睛所見

　　有時眼睛所見到的現象真是非常令人難以置信，尤其是透視的效果與依透視縮短的結果又都極具戲劇性。問題就出在一些先入為主的偏見；我們都知道頭比腳大、大腿比手長，因此在某些狀況中，這些部份不以我們認知的方式出現時，我們就很難接受。因此學習去相信所見到的現狀，就非常重要了，如果還是有疑問，那就用鉛筆與大姆指測量法加以驗證〈參見第11頁〉。

成功速寫的提示

　　有些事總是非常難以令人理解，正如透視有賴於一致的觀點—也就是眼睛的高度，因此速寫時應保持固定不變的位置與姿勢。如果正在畫一隻依透視而縮小的腳時，一會兒坐著，一會兒站起來，那麼較高的視線就會使依透視而縮小的效果大打折扣。即使向旁邊移動一點，就算只是極微小的移動，也會對透視造成影響；這是很容易可以察覺到的，只要看著一樣簡單的物品，然後向左或右移動一步，然後再看，就能瞭解了。

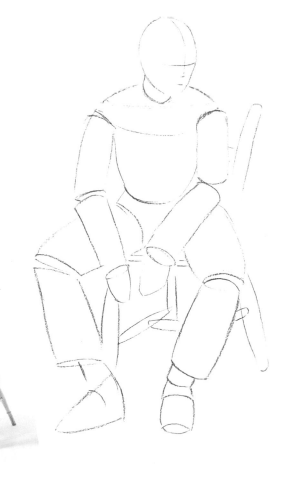

詮釋形狀

素描中畫出的簡單的形狀〈如最右圖〉，示範可以如何將坐在椅子上、呈三度空間的女孩加以詮釋出來。

練習 3

坐姿人像 畫家：Lucy Watson

描繪因透視而比例縮短的人物時，常會遇到的一個問題就是，我們很容易依既有的概念去畫。然而人物又是大眾所熟悉的題材，因此問題就出現了。例如，我們都知道大腿的長度，因此當此長度受透視的影響而改變時，我們就會難以接受。因此開始著手畫的好方法就是：不要受先入為主觀念的影響，並將人物先以一些簡單的形狀畫出。如此就可以藉由一簡單的「框架」建立起身體、頭與四肢，及彼此之間方向的關係。而且，別忘了，不論那一部份看起來不對勁，都可以再用鉛筆進行相對關係的測量〈參見第11頁〉。示範中畫家是使用彩色鉛筆，先用紅色的蠟鉛筆畫出速寫中主要的線條，然後再用其他的色彩的鉛筆畫出明暗。

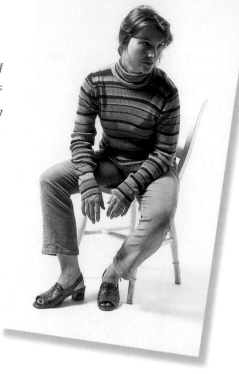

階段 I

分析姿態

■ 模特兒面對畫家坐著，這個姿勢依前縮透視的觀點來看受影響最明顯的部位，就是手臂下半部、左大腿及左腳，依透視法來看這些部位都移向觀者。將人體整個簡化為頭部為蛋形的簡單圓柱體，這會有助於建立重的角度，並可以將人物的各組成部位放置在正確的位置上。

> **練習重點**
> ・瞭解透視
> ・用測量檢查
> ・尋找視覺暗示

由頭部的中央畫一條導引線，想像這條線可以將鼻子一分為二。這除了可以定出頭與臉部的角度外，也有助將人物放入定位。

上臂垂直地懸垂下來，而下臂則是向著觀者的方向放置，上胸部也是以同樣的方式呈現出來。

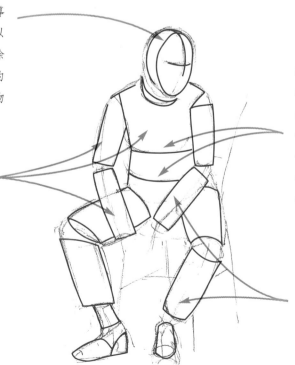

軀幹的部位可約略地區分為兩塊大且平滑的圓柱體：一塊代表胃部與骨盆部位，另一塊則代表胸部。這將有助將軀幹部位畫出一些隱線，以表現這部份的形體。而上方的導引線則標記出了乳線。

畫出基本的圓柱體後，就必須將注意力移至袖口與褲口的部位，因為這些對四肢的透視將提供重要的暗示。

階段 2
檢查並深入

■ 當輪廓線完成後，就可以進行速寫的發展，但在這之前還得先做些測量，檢查位置的正確性。例如：利用鉛筆比較兩膝、兩腳大腳趾與兩手大姆指之間的距離。然後將這些部位與相對應的肢體連接起來，檢查方向是否正確無誤，然後再由腿間及右臂與身體間露出的負面形狀/負像進行反覆的檢查。

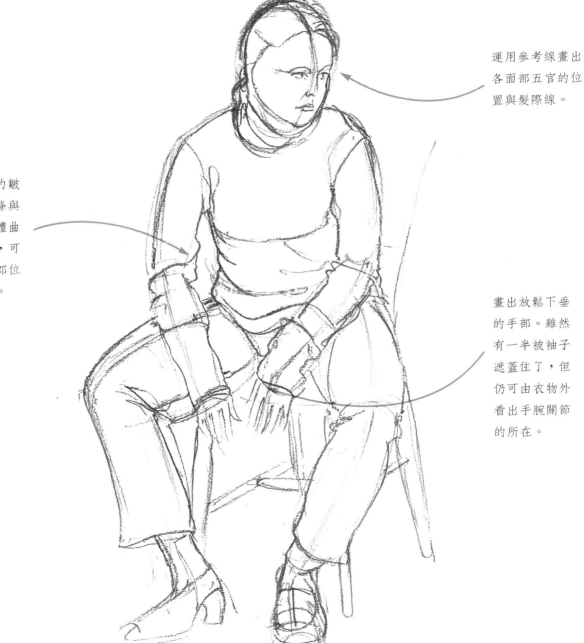

運用參考線畫出各面部五官的位置與髮際線。

畫些衣服上的皺摺，這些線條與四肢的圓柱體曲線方向相同，可以強調出這部位的形體量感。

畫出放鬆下垂的手部。雖然有一半被袖子遮蓋住了，但仍可由衣物外看出手腕關節的所在。

階段 3
畫出重點

■ 比例與角度都已檢查過了，四肢也都在正確的位置上，此時就可以進入速寫中最愉快的階段一也就是專注地畫細節部份與表現出模特兒獨特的特色。逐步將各部位的調子建立起來，由於彩色鉛筆較難用橡皮擦擦掉，因此任何加強明暗的動作，都留待最後的階段再進行。

在較淺調子的部位，影線必須畫得較稀疏且輕。反之，暗調子的部位，影線應較密且可用交叉影線表現。

運用曲線畫頭髮，並在側面受光部位留下亮面。

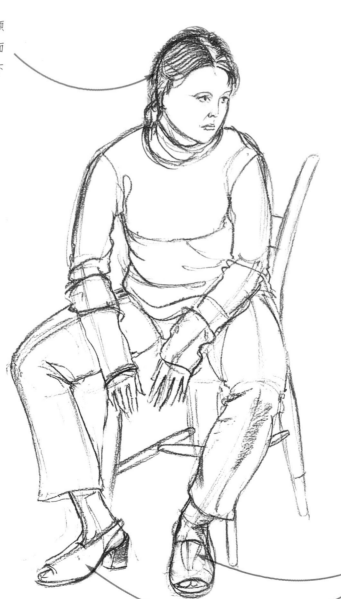

明確地畫出足部，並再次確立足形。右腳呈楔形的腳跟，形成三角形；而左腳的足背則呈拱形。先將這些形狀畫出來，就可以做為畫鞋子側面的參考，因為這雙鞋子的側面是向外上方圍繞著腳踝的。

階段 4
完成速寫

■ 最初的參考線，在不斷覆蓋上線條之後消失，速寫也因此而愈顯逼真了。
這幅速寫現在所需的只是再加上一些明暗與色彩的潤飾，就可以變得栩栩如
生，並呈現出質感與量感。

建立頭髮的濃密感，使用棕色鉛筆強調卷曲的頭髮，並與受光的臉部形成對比。

使用兩種至三種不同的紅與橙色調畫運動衫的線條，並注意線條的位置，因為這些線條的輪廓將重現於下方身體的形體。

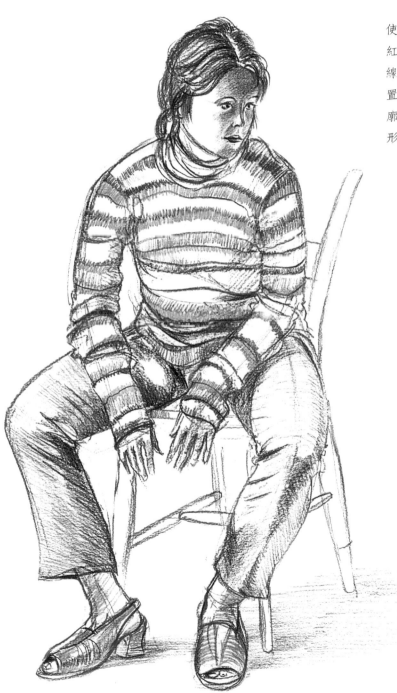

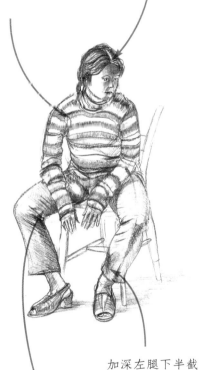

加深左腿下半截的調子形成空間上的後退感。

建立腿部的形體，使用棕色鉛筆畫出影線，並以交叉影線加深調子。注意手臂下的陰影區域是如何延續腿部的形體形成。

練習 4

綁鞋帶的女孩　畫家：Lucy Watson

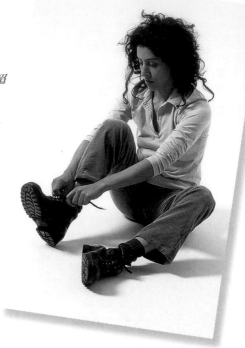

　　這個乍看之下簡單且表情自然的姿態，箇中的挑戰性遠超過原先的預期。在大腿部份，尤其是左大腿，因透視而縮短，而右腿又有三種不同的方向線，其中腳與膝垂直朝向著身體。兩腳更都朝著不同的角度：左腳自腳踝處彎曲，而右腳則朝上以便於綁鞋帶，因此右鞋的底部提供了畫足部時的主要方向。而依透視縮短的鞋子，則可依所示簡化為幾個簡單的形狀。畫家是在淺灰色的紙上用炭筆再加蠟筆畫：此外，畫家並盡可能地保持散漫不羈的自由風格，以捕捉這個姿態自然的即興感。炭筆是一種易於塗改的優良畫材，因此在開始時便使用是理想的選擇。

階段 I

姿態的建立

■ 使用細的柳枝炭筆條畫出主要的線條，大膽地捕捉動線；這些在提高與放下的腿部最為明顯，因為這兩個部位都朝向觀眾。如有任何錯誤的線條，直接用碎布抹除即可。

> **實用重點**
> ・檢討依透視縮短的比例
> ・找出交錯線
> ・保持速寫的活力

雖然有部份的腿部在褲管中隱而不見，但仍能清楚地看到膝關節，延著這條線畫下來，就可以畫出腳踝與腳。

大腿因透視而變短非常多；腿的底部雖被擋住，可依據外露的形體畫一條彎曲的延伸線。

注意不可將腳畫得太小。平均而言，腳的長度與頭長相當。

階段 2
進行調整

■ 一旦大略建立姿勢後，就可在必要的部位做一些調整，使四肢與軀幹的位置更緊密，然後就可以進行肌膚部份的繪製。

藉由觀察手臂與身體之間所形成的負面形狀/負像，以檢查其相對位置的正確性。如果負面形狀/負像不正確，就必須對正面的形/正像狀進行修改。

可以證明鞋子是這個姿勢最具挑戰性的部份。將此部份簡化為一些簡單的形狀，鞋底呈弧形而上端的部位則略呈三角形。

當速寫著裝的人物時，要找能提供暗示的部份，以便畫出形體。手臂襯衫上的皺摺痕跡及襪子的上端，都正好圍繞在形體的周圍，也提供了實用的輪廓線。

階段 *3*
使格局緊湊

■ 在此速寫進入了另一階段，也就是開始以更細緻地表現出細節，一面進行細節、
一面必須檢查形狀與比例的正確。在衣著特別緊繃與鬆散的摺疊部位要特別注意，
因為這些部位在此姿勢形成最緊張位置的明證上，扮演了舉足輕重的角色。

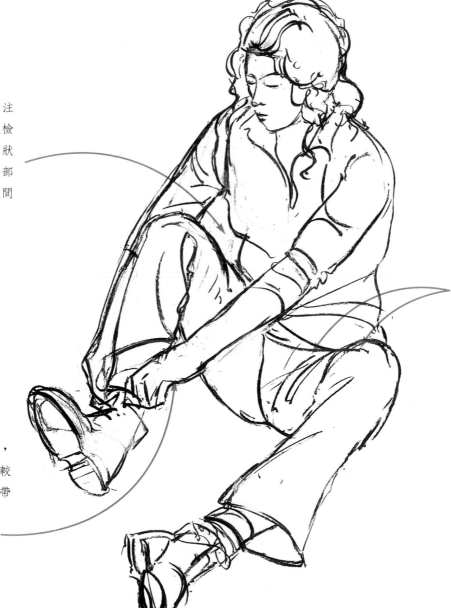

不要怕做修改，注
意到了嗎？再次檢
查負面形/負像狀
後，畫家擦掉了部
份右手臂與身體間
的線條做修改。

在衣服上加皺
摺線，這有助
顯現衣物之下
─ 身 體 的 形
體。褲子由膝
部向下鬆散地
懸垂，但在大
腿部位則顯得
較為緊繃。

處理左手的部位，
使這部份看起來較
像是因正在拉鞋帶
而拳握的手。

階段 4
素描的建立

■ 現在可以再進一步，進行處理頭髮的部份，開始加入趣味性與色彩。但也不必過於著色，因為並不希望將重要的線條因此而模糊掉。

使用粉彩筆輕柔地在襯衫皺摺處與主要陰影的區域塗上顏色。

變化運用炭筆的力道，以交互出現或粗或細的彎曲線條，表現出頭髮的質感。

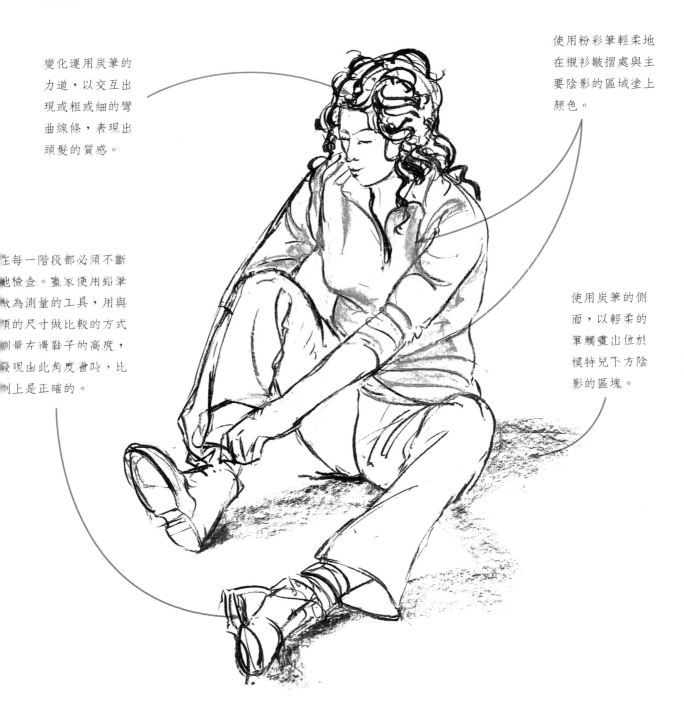

在每一階段都必須不斷地檢查。畫家使用鉛筆做為測量的工具，用與頭的尺寸做比較的方式測量右邊鞋子的高度，發現出此角度看時，比例上是正確的。

使用炭筆的側面，以輕柔的筆觸畫出位於模特兒下方陰影的區塊。

階段 5
輕柔地上色

■ 由於基本上這是一幅線條速寫，因此畫家選用了最少的色彩，只選擇了三種淺色調的軟質粉彩筆：淺藍色、淡紫色與膚色，外加頭髮的棕色。畫家不以寫實的色彩來畫，而故意地選用了比實際所見人物更淺的色調，這種活潑清新的亮色調，有助於傳達出輕快的活力感與這個姿態簡潔的自然感。

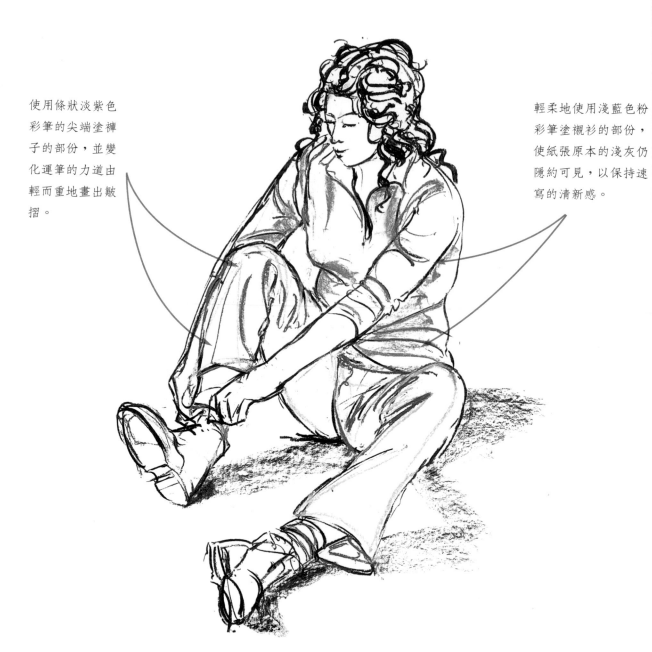

使用條狀淡紫色彩筆的尖端塗褲子的部份，並變化運筆的力道由輕而重地畫出皺摺。

輕柔地使用淺藍色粉彩筆塗襯衫的部份，使紙張原本的淺灰仍隱約可見，以保持速寫的清新感。

階段 6
完成速寫

■ 知道何時該停是很重要的，如果過度修飾就會喪失速寫的自然感。到目前為止，只有臉部與手臂尚未處理，但這部份可以用膚色輕柔地加明暗，才能與衣著的處理趨於一致。

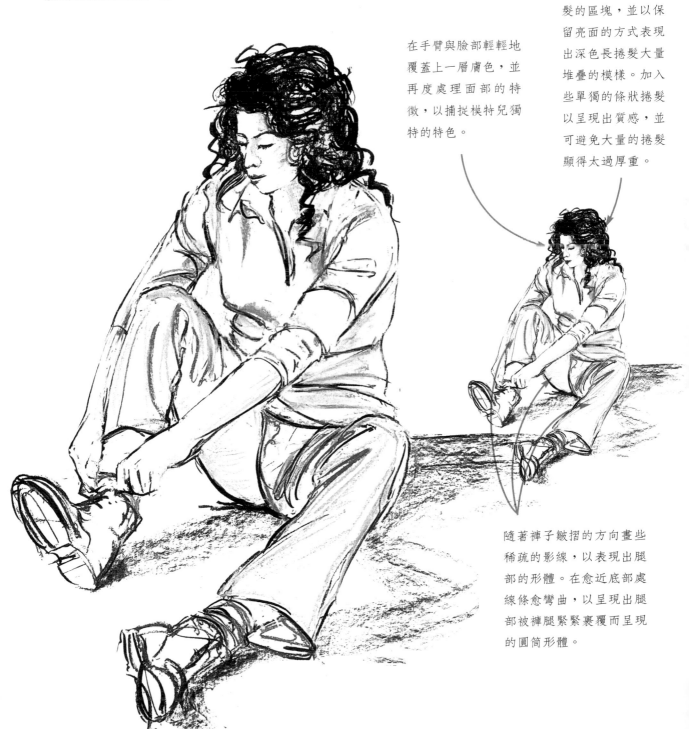

在手臂與臉部輕輕地覆蓋上一層膚色，並再度處理面部的特徵，以捕捉模特兒獨特的特色。

使用淺棕色畫出頭髮的區塊，並以保留亮面的方式表現出深色長捲髮大量堆疊的模樣。加入些單獨的條狀捲髮以呈現出質感，並可避免大量的捲髮顯得太過厚重。

隨著褲子皺摺的方向畫些稀疏的影線，以表現出腿部的形體。在愈近底部處線條愈彎曲，以呈現出腿部被褲腿緊緊裹覆而呈現的圓筒形體。

基礎篇

動態

　　雖然在閱讀、日光浴與從事靜態的活動時，人們會長時間保持固定不變的姿勢，而且當人們不動時比較好畫，但是若因此而侷限自己只畫這類主題，那就錯了。人類的身體生來就是要動的，因此當你畫到一定的階段時，你就會希望能捕捉人們的動作，將之融入畫作中。

線條的質感

　　首先要面對的挑戰就是，要決定如何將動作「轉化」到畫紙上，使人物顯現生命力。要記住的一點是：雖然基本上速寫是平面的東西，也就是只有兩度空間的影像，但這並不表示主體一定就只能是靜態的，運用線條的方式才是表現活力與動感的好方法。

　　如果在現場寫生課中速寫，指導老師可能會以一連串快速的連續動作開始，這將有助於放鬆並發掘不同的速寫方式。對於快速變換的姿勢，可以嘗試只用單一且連續的線條來表現，或者也可運用炭筆條的側面，跟隨著動作的方向來畫。對於更短促的動作姿勢，就可能需要運用數條快速連續線條表現出動感。不論採用何種方式表現，先瞭解可運用的時間是有限的，將有助於省略掉無關緊要的細節，而專注於精華的部份。

向別人學習
練習在素描中捕捉動感，可以由臨摹具動感與活力的圖畫著手。這將有助於捕捉到主要的「動線」─正如上圖中蠟筆所示範的。

水彩與光
鉛筆速寫捕捉到這幕有著劇烈動作的洗衣即景，水彩的運用更點出了作品中的神韻與活潑的光影效果。

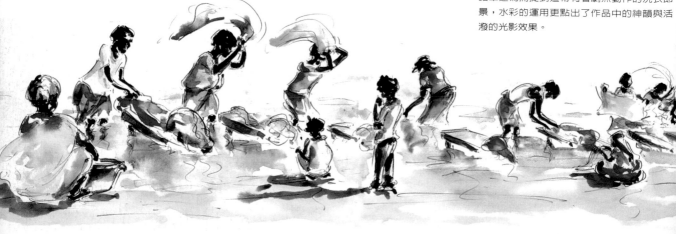

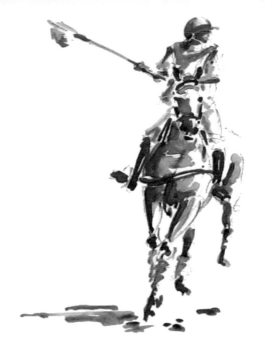

動的幻覺

戲劇性的亮面與大膽的筆刷色彩表現，使這張水彩速寫將馬與騎士激烈的動作完美地呈現出來。

熟能生巧

剛開始的時候，動態的主題可能會令人驚慌失措，但持之以恆的練習，很快就可以驅散這種不安。散步時，千萬別忘了帶著速寫簿，快速地畫些人們日常的活動，如：走路、跑步、比手劃腳地談論，甚至是像網球或足球等的運動。當然也可以請好友擺姿勢，像由房間穿過或由一種短暫的姿態轉換至另一種。如果在同一張紙上進行數個小型的速寫，會較容易將動感傳達出來，因此不妨將每一分鐘的動作分別畫出，使速寫有卡通動畫的感覺。

使用照片

照片可以使動作凝結，因此照片並不是最理想的速寫來源。但有助於每一動作逐步的分析。最初人家對動物與人的動作都不瞭解，直到十九世紀末愛德華・麥布里基〈Eadweard Muybridge〉創作了一系列有名的照片，才解開這個迷團。因此如果對動態人物的寫有興趣，對表現動感的技巧方面也建立自信後，就不妨參照照片，運用與畫真人相同的技法，以流暢不受羈絆的線條來畫速寫。這樣的過程將需要許多的自我要求與磨練，由於使用照片速寫並不需與時間作戰，因此效果應較佳但也頗具挑戰性。

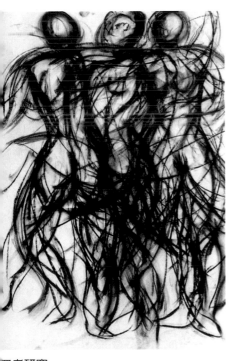

舞者研究

這個以蠟粉筆與壓克力淡彩畫的系列有力的素描，傳達出清晰的速度感、輕盈的舞步與重複的動作。

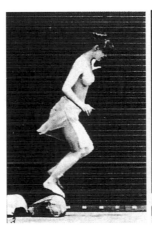 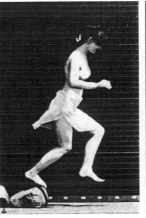

照片研究

採用一秒動態定格照相，英國攝影大師愛德華・麥布里基〈Eadweard Muybridge〉展示出身體形狀在每一動作中的細微改變。

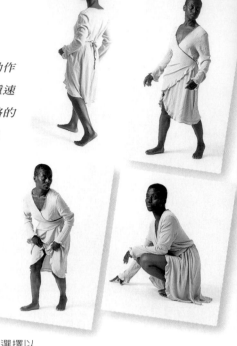

練習 5

著絲袍之女─李奧娜　畫家：Lucy Watson

在這個練習中模特兒被要求作了一系列短暫的姿態，每一動作都停留不超過十秒，而所有的動作都必須畫在同一張紙上。這種速寫的目的在表現出一系列的動感，在此則是走路的姿態、轉身的動作、彎腰以及最後的蹲姿，但短暫的姿態本身就是一項很好的練習，因為知道可運用的時間非常有限，這有助於將眼睛專注在最精華的部份、捕捉立即感，這可以避免作品呆滯或充滿過多不必要的細節。

> **實用重點**
> ・捕捉精華
> ・尋找視覺提示
> ・製造出動感

階段 I

第一種姿態

■ 模特兒由右側走入，然後維持相同的姿勢數秒。寬鬆的袍子則是刻意選擇以表現出流暢的動感，因此要同時注意袍子皺摺的變化與模特兒主要的輪廓線。使用蠟鉛筆快速地速寫出主要的線條。然後使用一枝淺藍色與一枝深藍色粉彩筆分別畫出袍子上的亮面與暗面。

袍子的上端顯示出肩膀角度有用的線條，因此可以用此定出手臂的位置。

注意當模特兒移動時，袍子如何自腰際開始搖曳、晃動。

袍子遮蓋住了大腿的部份，但可利用現有的視覺暗示，猜測出比例。

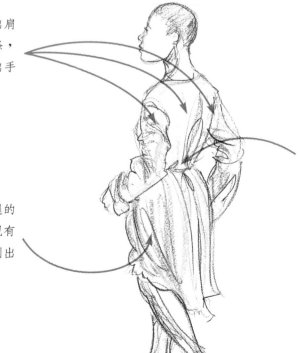

階段 2
第二種姿態

■ 第一種姿勢中止後，模特兒向前走並轉身面向畫家，同樣保持這個姿勢數秒鐘。當在畫這類短暫的姿態時，關鍵是不要驚慌，在模特兒改換姿態前，盡力把握住所能捕捉的部份，並且不要回頭去處理其他的速寫或修潤的工作。等該畫的都已畫入紙上後，你可以再次處理所有的速寫。

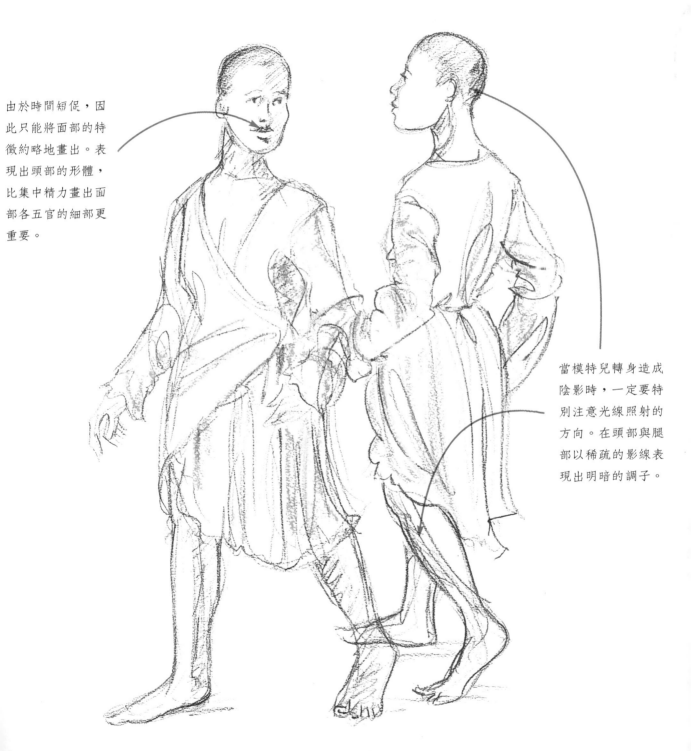

由於時間短促，因此只能將面部的特徵約略地畫出。表現出頭部的形體，比集中精力畫出面部各五官的細部更重要。

當模特兒轉身造成陰影時，一定要特別注意光線照射的方向。在頭部與腿部以稀疏的影線表現出明暗的調子。

階段 3
第三種姿態

■ 接下來的姿態是彎腰，對模特兒而言也是最吃力的一個動作，因此只能維持非常短暫的時間。素描也必須盡快完成，焦點集中於向下的動作。不必擔心太多的比例問題，但要試著捕捉到人體壓縮成一團的風貌，而模特兒不僅彎曲了腰部也彎曲了膝蓋。

提示

軟橡皮擦可以被搓揉成一尖細長條形，也可以用作為繪畫的工具。尤其在以炭筆繪畫時是非常有用的工具，也是因為炭筆線條非常容易擦除的緣故。

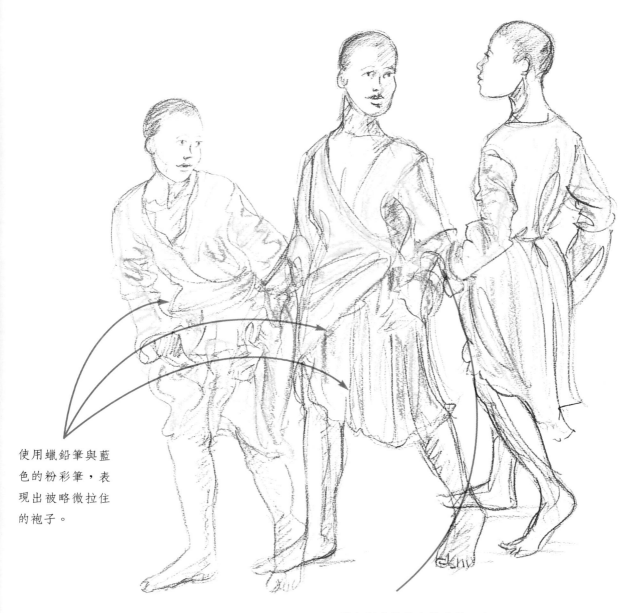

使用蠟鉛筆與藍色的粉彩筆，表現出被略微拉住的袍子。

藉由刻意地將人物重疊，也可以表現出動作的連續性與較強烈的動感。

階段 4
最後的姿態

■ 模特兒蹲下去做為最後的姿態，並保持同樣的姿態有十分鐘之久。雖然可以有較充裕的時間來畫，但維持與先前一致的風格也同樣重要，因此速寫仍要保持簡單與概略。而剩餘的時間則可以處理整張速寫上的所有人物，將一個個單獨的人像連結成為完整的一幅作品。這部份可以在模特兒離去後仍繼續進行，但仍要專注於動態的表現，而非細節部份。

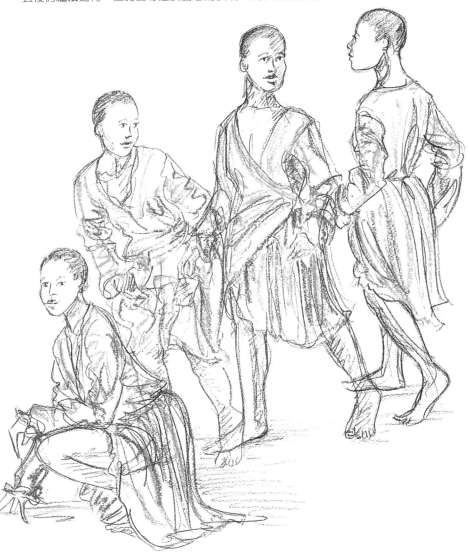

使用深藍色強調模特兒袍子皺摺的部份，並特別注意位於袍子下四肢的輪廓線。雖然人物在每一單獨的姿態中都是靜止的，袍子織品對於傳達輕快短暫動感的錯覺上則扮演了重要的角色。

使用蠟鉛筆，處理地面使人物能「站」在地上，並由背景中突顯出來。

基礎篇

光線、調子與體積

只用線條就可以畫出強而有力且表情豐富的速寫，但使用調子表現出質與量是更好表現人體的「立體感」，也是表現主題最引人注目的方面。使用調子的對比玩弄光影的效果，也可以激起強烈情感上的衝擊。有些畫家更進而研究光，創造出的具戲劇性與神秘感的印象，並以此為他們畫作中最主要的主題。

單色速寫畫材

不論是用速寫或繪畫的畫材，縱使只是一枝筆，都可以建立調子，不過在這種情形下就必須用到影線與交叉影線法，如此做將非常耗時，尤其是進行大型畫作的時候。開始進行速寫的最佳畫材為炭筆，炭筆可以用手塗抹，也可以運用側面快速地創造出各區塊不同的調子。此外，炭筆可以很容易地進行調整與擦除。過度暗調子的區域，可以直接用面紙或碎布提亮，也可以用軟橡皮擦將整個暗面除去，因此可以由暗面經處理後成亮面，反之亦然。

其他畫單色速寫的好畫材則尚有蠟筆〈比炭筆難擦除〉與墨水與水彩，後二者都可以用水稀釋至所需的濃度並用畫筆來畫。淡彩速寫或線條結合淡彩在人物速寫上都有長遠的傳統，也都能給人極深刻的印象。這樣的技法並不適合初學者，因為無法改正錯誤，但就學習曲線而言，則是非常有價值的步驟，因為這種技法將迫使畫者下決定。

明暗的重要性

在進行單色速寫時一定要考慮明暗，因為這將為作品創造震撼力。由人物的正前方照射的光，或由天花板照射的日光燈，都將使人物顯得

單色畫
這幅單色畫是使用黑白照片為藍本，因此明暗的對比非常明顯。

具氣氛的靛青色
在這幅色彩鮮豔的粉彩筆專題中，畫家創造了頗具戲劇性的對比，模特兒皮膚的色調運用了高明度的亮面表現，但又因畫紙深沉的靛青色而略被中和。

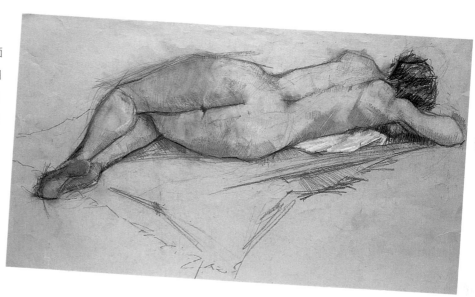

平板且缺乏調子的層次，而由側面照射的光則可創造出對比強烈的調子。在真人速寫課上，可能會有可移動式的光源，可以移到人物的側面做明暗速寫的練習，或者也可以在家中架設類似的光源，可以用可調式的檯燈，或者請模特兒站在窗邊使光源由側面照射。

背後的景致
一位側躺者背後的景致會有各種調子的可能性，由骨骼與肌肉所形成和緩高低起伏的波浪與小坡，正與風景的景致不謀而合。

戲劇性的效果

　　有一種明暗效果，當被許多畫家用於人物與靜物，那就是逆光畫法，也可稱為「背光」。如果將人物安排在窗邊，則人體將處於半剪影的狀態，正中央為暗面，光線則圍繞在形體的外圍。調子的深度端視光線的強弱而定，如果由窗外射入的是刺眼的豔陽，人物的部份將會非常地暗，反之，較柔和的光線可降低對比。

　　燭光也可以創造出令人激賞且不凡的效果，可以使用鏡子做輔助自己嘗試不同光照的效果，看看從不同角度照射過來的光，各有何種效果。這是發現不同光源方向可產生不同效果的有用練習。

粉彩筆的光與調子
畫家運用非常細微的亮面與色彩層次處理，表現出這幅側面專題的光、調子與三度空間的形體。

練習 6

斜倚的裸女　畫家：Lucy Watson

　　當在進行單色速寫專題時，使用有色的紙張會較爲容易，因爲紙張本身就可做爲中間色調，因此可以自行加入亮面而不是運用留白。在此畫家選用了中間色調灰色的紙張，並選用血紅色〈紅棕色〉蠟鉛筆與蠟筆來加明暗，而軟質的那不勒斯黃色粉彩筆則用來做亮面。當在姿態建立的階段時，畫家刻意地只運用最少的色調變化，以便能集中精力在光的變換。如示範中一般依透視縮短的姿態，畫家將畫人體的工作簡化爲只畫出基本形狀，如下圖所示。

實用重點
- 使用三種調子速寫
- 畫出精確的輪廓線
- 檢查比例

階段 I
畫出輪廓線

■ 在開始著手畫之前，先花些時間研究透視造成的效果。頭部是最靠近觀衆的，而身體的其他部位則向後退去，腿部的動線則有兩個方向：一個方向是向著觀衆，而另一則是遠離觀衆。運用鉛筆加以測量〈參見第11頁〉，將有助於畫出正確的比例與角度。由頭部開始逐漸往下至腳，輕柔地以赤褐色蠟鉛筆畫出輪廓線，並如圖所示的般檢查形狀間的關係。

臀部出現在上臂中央的部位。由於依透視縮短，因此軀幹除在手臂後的胃部有向上的曲線之外，其餘都不可見。

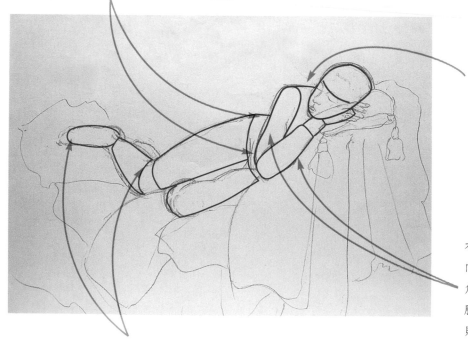

開始時，將頭部畫爲圓滑的橢圓形，當角度確定後輕柔地畫入臉部的各五官。注意，模特兒肩膀的邊緣線約由眼睛的部位開始畫出。

右臂以與垂直線些微的斜角方向懸垂而下，然後前臂則以銳角的形式上舉至與頭部相交。腕關節約與下巴等高，而指根則約與眉毛齊。

腿部依透視而縮短，小腿向遠離觀衆的方向放置，且右腳全部可見。左腳僅見腳趾的部份放置在右小腿的部位。

階段 2
開始加明暗

■ 仔細地觀察模特兒並嘗試辨認主要的調子區塊。半閉著眼睛可以減少所看到的細節，將有助於簡化調子的形式。在最初加入明暗的兩個階段中，都如左圖所示地使用赤褐色蠟鉛筆。

當模特兒的輪廓線完成後，可以用鉛筆測量檢查比例是否正確〈參見第11頁〉。在這項專題中，右腳約與頭寬相當。

加深頭後方的調子，以表現出這部份形體因未照射到光而位於陰影中的感受。

先專注於暗面的表現，在輪廓線上，沿著曲線的方向輕柔地加上明暗。

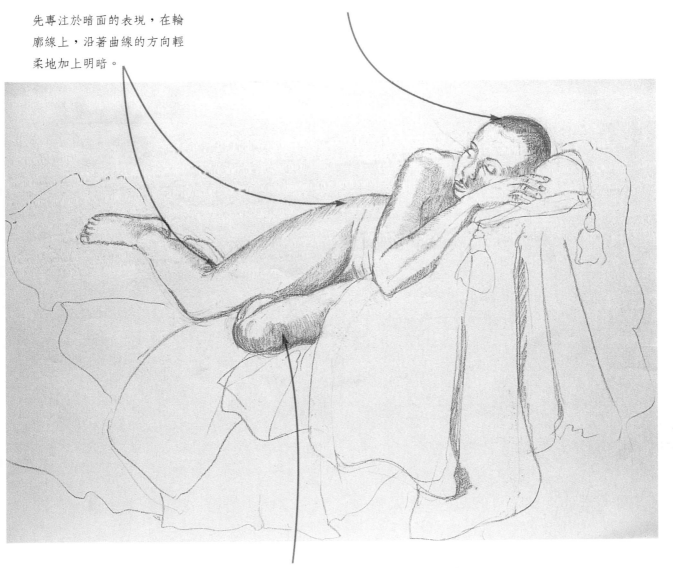

注意如何加深左腿的調子並顯現其形體，因為當只有輪廓線時，這部份看起來有些怪異。

階段 3
緊湊感

■ 現在已開始加入明暗，離畫作遠一些，並加以檢視。可能會發現在主要輪廓線上仍須做些調整，但要注意的是，當模特兒維持這個姿勢並放輕鬆後，整體的姿態可能會略有改變，因此不必因任何微小的異位而修改輪廓線，否則整體畫作將會顯得混亂。

當確定所有的比例都正確無誤後，就可以開始建立臉部與頭部的細節。

注意肩膀與鎖骨部份立體感的表現。此部份調子的層次較大腿與小腿部份明顯。

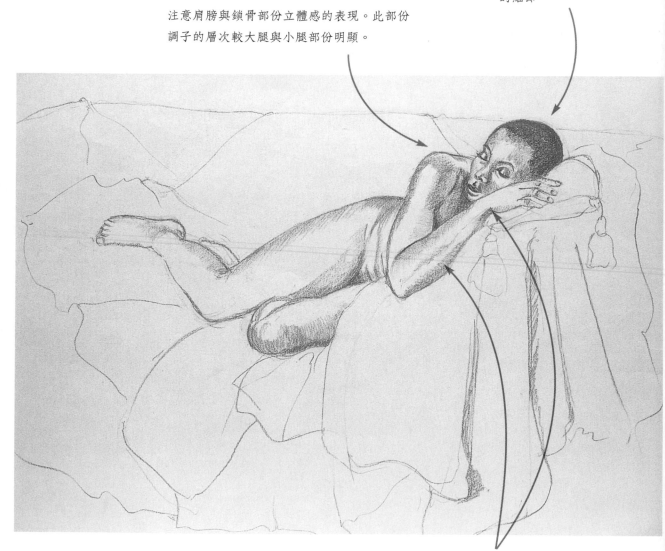

注意沿著前臂骨骼所形成的陰影，以及手掌略彎曲時在手腕處形成的極深的陰影。

階段 4
大面積上色

■ 現在一切都已就定位，可以開始處理較大面積的部位，因此改用赤褐色蠟筆而非先前的鉛筆。有時會受不了誘惑而想畫臉部與手的細節部份，但在此階段仍應專注於以持續平順的筆觸處理身體部份的明暗，使整體有一致的連貫性。

開始清晰地畫出椅墊與沙發罩，使模特兒看起來確實躺臥在支持物上，而非飄浮在空中。

加深大面積區塊中的調子，但注意要輕柔地進行，因為在下一階段中將加入更多的亮面與明暗。

太強烈的輪廓線將使作品顯得平坦有如剪紙，因此使用蠟筆塗抹使輪廓線模糊，並與調子的區域融合。

蠟筆與粉彩筆二者都可
以使用側面,在畫紙上
擦出淡薄的色層。

階段 5
更清晰的體感

■ 現在可以將立體感更完整地建立,加深有需要部位的陰影,並使用那布勒斯黃粉彩筆畫出亮面。亮面的處理要適可而止,因為露出部份屬於中性色彩的紙張本色也很重要,這也將是畫面中的中間色調。

使用蠟鉛筆處理細微的細節部份,更清晰
地畫出眼睛、鼻子與嘴巴周圍以及手指與
腳趾。

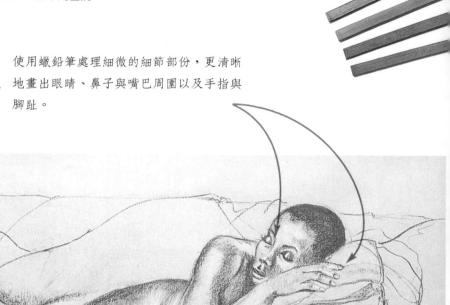

在身體上加入輕柔地亮面,不僅使畫
面具三度空間的立體感,也為畫面注
入了生命力。

階段 6
最後的潤飾

■ 到此階段模特兒就可以略做休息，獨留畫家繼續檢視整體畫面，並決定是否需要更進一步地潤飾與調整。知道何時該停止是非常重要的，否則速寫將顯得過度修飾。

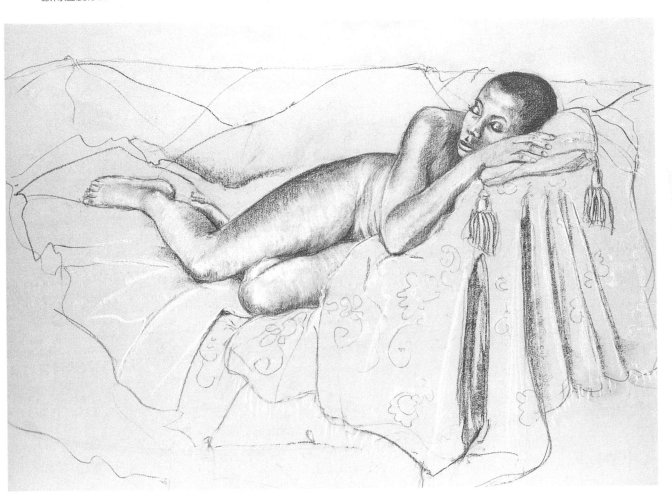

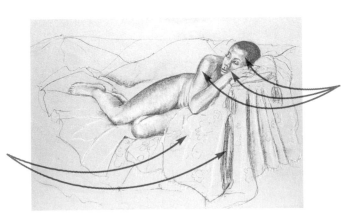

在沙發與椅墊上加入亮面與陰影，並運用輕柔的筆觸畫出沙發罩上的圖案，這不僅為畫面增添了趣味性，也使頭與肩膀靠在固定的位置。

加深最暗的調子，並保守且謹慎地強調出最亮的亮面，也就是前額、眼瞼、鼻尖與肩膀。

練習 7

裹著布的人體　畫家：Clarissa Koch

光源照射到主題的高度與方向，都會對主題的外觀造成深遠的影響，可以使原本平板的外觀變換得凹凸有致，可以是圓潤，也可以是骨瘦嶙峋。由右側投射到模特兒強烈且具方向性的光線，不僅在模特兒的身上製造出光線的層次感，有了這項重要的提示才足以顯露出身體三度空間感的形體，也強調出包裹著她厚重布料的摺疊與皺摺。畫家選擇了平滑且中間色調棕色的紙張進行這個速寫，紙張的質感與色彩恰可做為模特兒屬中間色調的皮膚。使用削尖的石墨鉛筆與白色蠟鉛筆，分別畫出深沉的陰影與亮面。

> **練習重點**
> ・確認調子
> ・建立形體
> ・使用有色的紙張

階段 I
畫出輪廓線

■ 由於模特兒將會需要休息，因此這幅作品經過非常仔細的計畫階段，以減少弄亂那塊摺疊複雜的裹布。首先，將注意力集中在人物，裹布則在模特兒第一次休息前都僅維持畫出簡略輪廓線的狀態。

使用石墨鉛筆輕柔地畫出人物的輪廓線，注意由模特兒與裹布所共同呈現出的韻律，但對於裹布的處理，則留待模特兒第一次休息之後再進行。

那塊裹布被安排沿著身體包裹著模特兒，不僅提供了此姿態的動感，最後下垂的布對這個坐姿也具有支撐作用。

輪廓線非常輕緩，因此在這個早期的階段中，可以輕易地對人物的比例與姿態進行修改與調整，且不須動用橡皮擦做擦除的工作。

提示
在速寫出輪廓線前，將人物與裹布都簡化為一組簡單的形狀畫出。

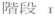

階段 2
畫出陰影

■ 一旦對輪廓線與身體及裹布的位置都滿意後，就可以開始界定出陰影的區域，尤其是頸背、右側大腿內側與胃的部份。使用石墨鉛筆，以柔和的筆觸逐步地畫出人物與裹布外形上的陰影部位。

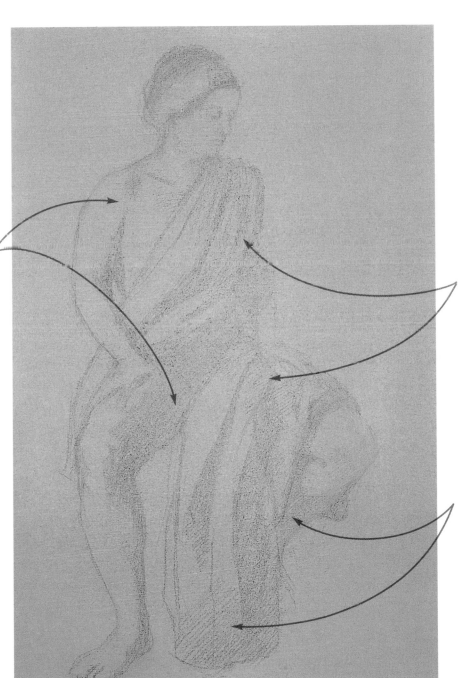

在調子較亮的部位，要以較稀疏與輕柔的筆觸畫影線，但在調子較暗的部位，則用較重且密的筆觸畫影線。

運用不明確的輪廓線，畫出裹布上主要的皺摺與調子的部位，然後使用輕柔的影線畫出陰影外形。一旦獲得裹布細節的「結構資訊」後，必要時就可以讓模特兒略做休息。

將人物與裹布視為一體，持續地以交叉影線逐步地處理暗調子的區域。

階段 3
建立亮面

■ 使用白色蠟鉛筆，先在裹布上畫出亮面，然後則是人物。藉由在平滑的紙表面畫出亮面，以表現出鎖骨與手指骨骨骼的突出，與最靠近光源的主題之輪廓線，可以強調出人物的形體與三度空間的質感。瞇起眼睛看人物，將有助於辨識出人物上最亮與最暗調子的部位。

提示

如果可能的話，可以為擺好姿勢的模特兒拍攝一張黑白照片，拍照時的燈光強度與方向都必須與速寫時一致，這將有助於在速寫前先單離出各調子的區域。

同時在模特兒與裹布上畫出亮面，以便使畫作表現出連貫與一致性。

單獨使用強烈的白色在手的輪廓線部份，空間上將使手部突出，並可與腿及裹布分開。

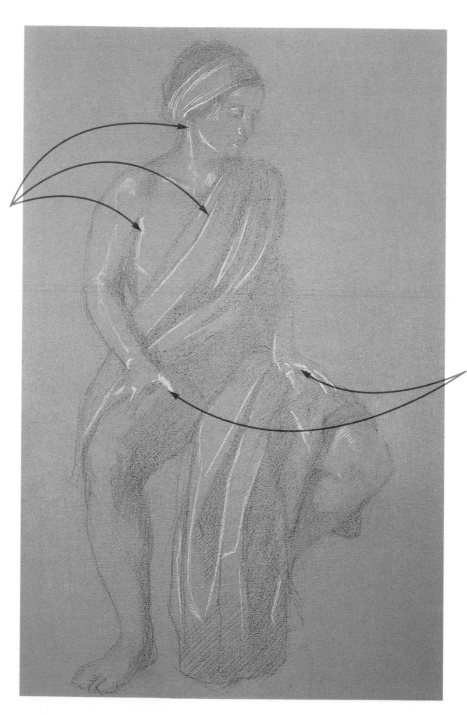

階段 4
最後的潤飾

■ 現在開始處理整體的姿態，使用白色蠟鉛筆畫出交叉影線加入較柔和的亮面。如此不僅使速寫具生氣，也使人物由陰影中突顯而出。最後的潤飾時，先找出裹布上最暗的皺摺，並辨識出明亮轉折的部位。這些明暗對比變化的部位也就是陰影部位中、最暗線條之所在，運用細致的交叉線條，強調此部位就可以創造出額外增加的體積感。

在頭帶、頭髮與手的輪廓線處，畫出強調明暗轉折的線條做為結束。

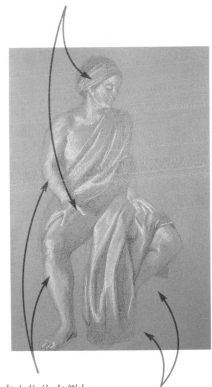

在人物的右側加入非常柔和的交叉影線，使用白色蠟鉛筆以較重的力道畫交叉影線，建立最亮的區域。

象徵性地表現出模特兒的周圍；運用象徵椅子的垂直線條表現並將此姿勢「立」在地上。

基礎篇

色彩運用

如果從未運用過色彩畫畫，那一定會被多樣的彩色畫材所震懾住的。以一位初學者而言，當然希望能運用較「寬容」的畫材，也就是較容易修改，並且在使用上也不必有太多的技巧。以水彩為例，要能運用自如是需要多加練習的，如果第一次就想在裸體畫作中大膽採用，最後勢必敗興而歸。

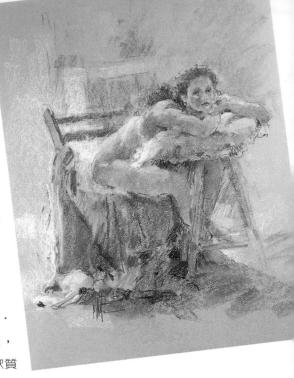

軟質粉彩筆與粉蠟筆

十九世紀偉大的畫家之一的竇加·埃德加所繪的一些偉大的人物專題，就是運用粉彩筆畫的，從此軟質粉彩筆〈粉筆〉就成了普遍使用的畫材。這項畫材最大的優點就是，可立即使用，不需先畫輪廓線再上色，因為使用這項畫材時，速寫與著色是合起來的一個步驟。如果運用條形粉彩筆的側面也可以很快地將紙塗滿，畫一條線然後再用手指塗開，也可以在相同區塊上經由覆蓋上不同的色彩進行修改與調整。色彩也可以運用相同的方法在紙上進行混合。例如：若想混合出綠色，可以將黃色覆蓋在藍色上獲得，因此在一開始時不需要太多的顏色。

冷色

淡紫色的粉彩紙營造出這幅粉彩畫的氣氛。此外，畫家所使用的赭色系、藍色系與血紅色系搭配模特兒柔和而沈思的姿態更是相得益彰。

另一種油性的粉彩筆，也頗值得一試。油性的色彩塗染能力不如粉彩筆，但仍可以互相融合。將淺色覆蓋在深色上面，就可以創造出特別的色彩效果。但不論使用的是粉筆或粉蠟筆，盡可能只選用少數色彩融合，如此將有助於使速寫具有活力與鮮明的色彩。

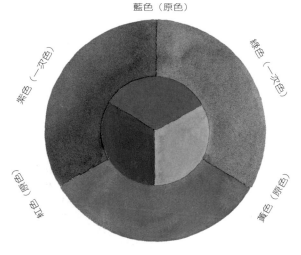

藍色（原色）

綠色（一次色）

紫色（一次色）

紅色（原色）

黃色（原色）

橘色（一次色）

簡單的色相環

色相環中顯示出三原色：紅色、藍色與黃色。第二層的顏色則是將第一層的顏色兩兩混合而成的。互補色，例如：紅與綠，橙與藍，也就是在色相環上相對的兩個色稱之。互補色創造強烈的對比，可增添畫作中的生氣。色彩也可以用冷與暖來分別。一般而言，較偏向紅色、橙色與黃色的是暖色調，而較偏向綠色、藍色與紫色的則為冷色調。

彩色鉛筆

粉彩筆與粉蠟筆都較適用於大面積的畫作，因為這兩種筆的筆形粗大笨拙，對精筆畫而言都無法表現得好。因此在畫小幅的畫作時，彩色鉛筆就將是較好的選擇，尤其是在速寫簿上當場寫生時，彩色鉛筆質輕且易於攜帶，又不易髒污手。彩色鉛筆最適合畫線條畫，經由畫影線與交叉影線的方式以塗滿整個區塊並表現出調子的深度。但這樣的

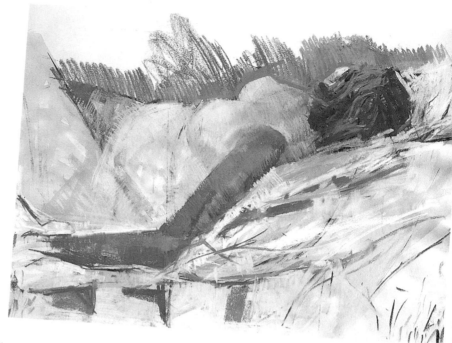

色彩的選擇

這幅速寫中畫家只選用了少少的幾種顏色，且卻在藍與灰的色調中創造出了極度的動感與生氣的一隻手臂，另一隻則運用許多黃色與橙色的色調與陰影。

程將非常耗時，但若無時間壓力就沒有關係，好比參考照片作畫時，這樣的技法就很值得運用，此外藉由色彩的覆蓋，也可以創造出令人愉悅的效果。

繪畫畫材

水彩也非常適合戶外寫生速寫時使用，尤其若結合使用其他線條的畫材，如．筆與鉛筆一起使用。並非一定要是位水彩專家才能如此畫，因為線條提供了速寫的基本結構，而色彩只是額外附加的元素。

油彩與壓克力顏料則僅適用於畫室作畫，因為這兩種顏料都較麻煩，將需要帶較多的畫具。油彩較不易控制，除非已有相當的經驗，但是壓克力顏料則非常適於畫人物，不論是大幅的作品或短暫的動作都合宜。壓克力顏料沒有難聞的氣味又有快乾的特性，所以結束要回家時不會有濕的畫布或板子。由業餘畫者的觀點來看壓克力顏料最大的優點就是，不論要做多少修正或調整，都只要將新的顏料覆蓋在舊顏料上就可以了。

肌膚的調子

在這幅作品中畫家運用了互補的黃色與紫色來畫肌膚調子，創造了令人吃驚的效果。

畫材

水彩顏料有數種不同的形式，有軟管裝的〈最左邊〉與半盤狀〈左上〉。就如同軟管裝的顏料一般，半盤狀的也有以盒裝〈如下〉或單獨的方式出售。彩色墨水〈左下〉可與水彩顏料混合使用，將可創造五有趣的效果。

練習 8

婦人與小孩　畫家：**Mark Topham**

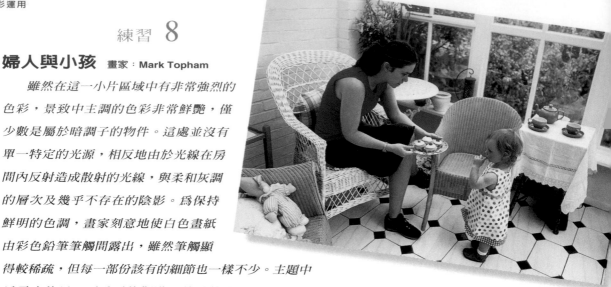

　　雖然在這一小片區域中有非常強烈的色彩，景致中主調的色彩非常鮮艷，僅少數是屬於暗調子的物件。這處並沒有單一特定的光源，相反地由於光線在房間內反射造成散射的光線，與柔和灰調的層次及幾乎不存在的陰影。為保持鮮明的色調，畫家刻意地使白色畫紙由彩色鉛筆筆觸間露出，雖然筆觸顯得較稀疏，但每一部份該有的細節也一樣不少。主題中透露出的另一項重要的觀點，就是敘事主題：婦人的眼中只有那個小孩。窗戶與地板相對於略呈曲線的椅背與婦人的背部，提供了幾何結構上的平衡。

<div style="border:1px solid;">

實用重點

・使用彩色鉛筆速寫
・運用明亮的主調
・創造出氣氛

</div>

階段 I
畫出底稿

■ 使用石墨鉛筆輕柔地畫出形狀，並仔細地檢查比例。石墨較彩色鉛筆更容易擦掉，因此在處理的過程中可以隨時改正錯誤。先專注於處理主要的形狀，一旦對此滿意後，就以棕色的彩色鉛筆重畫石墨鉛筆的部份。

棕色的輪廓線畫在原先的鉛筆線上，創造出速寫的結構，也有助於在開始著色前將細緻的人物部份再修改得更精緻。

確定四肢位置與比例的正確性。注意婦人腳放置的方式如何影響其坐姿，而小孩腳的位置則較靠近畫面的最前端。

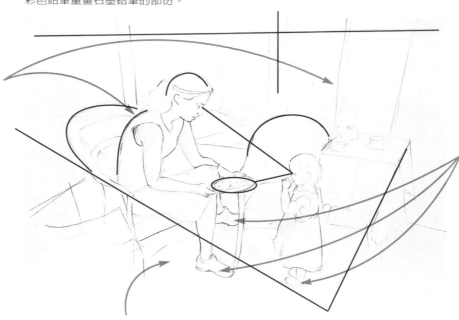

地板上連結的磁磚形狀也是熱鬧畫面中的特色之一，但這部份將留待之後再處理，否則將會陷入畫細節的困境中。

階段 2
畫出主要區塊

■ 開始時只是輕柔地速寫出主要的形狀，在較大的區塊中使用較稀疏的筆觸，例如：窗戶與牆，此外使用較密的筆觸在人物的部份，以表現出人物的形體。但此時尚未到完成全圖的階段，因為彩色鉛筆的速寫就是要將色彩一層層地逐漸覆蓋上去。

略微改變短筆觸的調子，以展現出形體，但再此階段中不必試圖表現出太多的立體感。

運用藍與棕色畫出長且流暢的線條，此將為覆蓋上其他色彩前的底色。

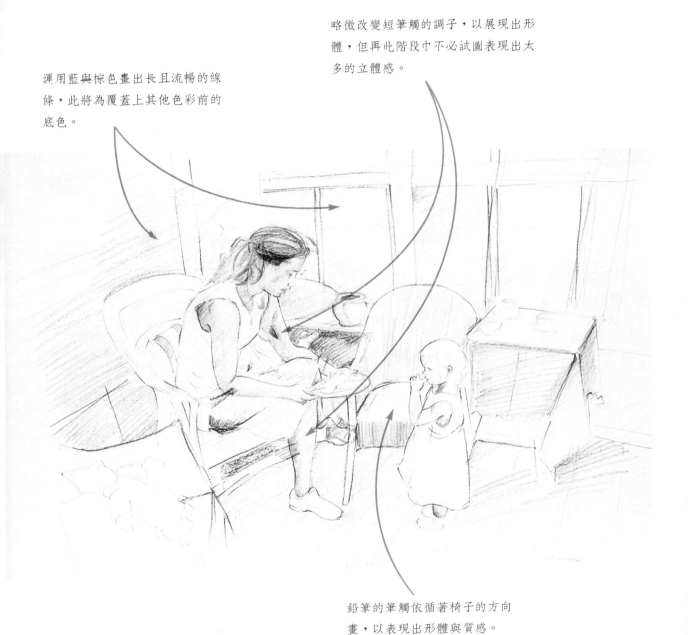

鉛筆的筆觸依循著椅子的方向畫，以表現出形體與質感。

階段 3
建立色彩

■ 婦人的衣著代表畫面中最豔麗的色彩與最暗的調子，因此在決定其他部位調子與色彩前，要先處理這部份。雖然由照片中看來，裙子的顏色深近乎黑色，但應避免過深的色彩，破壞了整體輕快與精緻的感覺。

鈍的筆尖是最適於畫背中的粗筆觸，但對於細節的部位一定要使用削尖的鉛筆。

在上端紅色的部份使用玫瑰紅鉛筆，畫時運用較密的筆觸，但仍保留可以看到下面部份的紙張。

使用暗棕色覆蓋在紅棕色上的方式，以具方向性的筆觸畫婦人的頭髮，當此處整體的調子建立之後，使用淺赭色畫小孩的頭髮，並用淺赭色與紅色畫於皮膚的區域中。

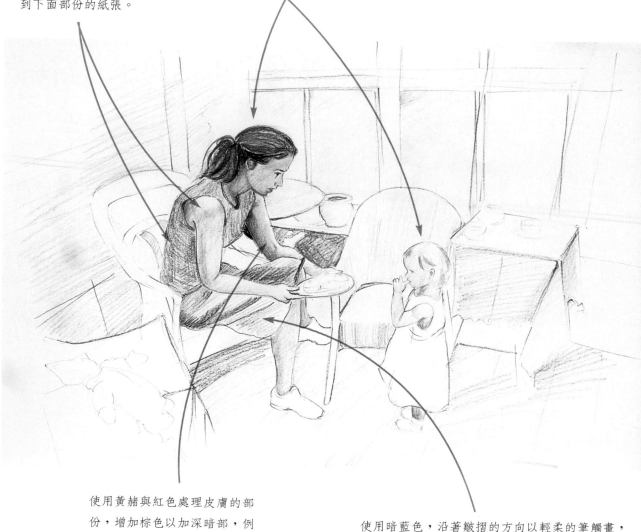

使用黃赭與紅色處理皮膚的部份，增加棕色以加深暗部，例如：肩膀的背面與下巴下方。

使用暗藍色，沿著皺摺的方向以輕柔的筆觸畫，在亮的部位則筆觸要更輕與稀疏。在之後的階段中將再覆蓋上色彩，才完成這部份色彩的建立。

階段 4
帶出情境

■ 一旦人物畫出，也上了主要的色彩之後，就可以開始處理周圍情境的部份。先思考明度，並決定是否要採用暗調子來平衡亮調子的部份，或者相反。要盡可能流暢地進行，如果背景太複雜或包含太多的細節，將會使焦點由畫面中的主要主題處轉移。

在罐子左側加明暗的方式建立形體。這是構圖中重要的元素，因為具有將兩個人物連結起來的作用。

使用棕色以具方向性的線條畫椅子後方的牆壁，下半部加入藍色畫出的密集影線，但影線的範圍應不超過椅背的高度與寬度為準，因為超出的部份應仍保持較亮的色調。

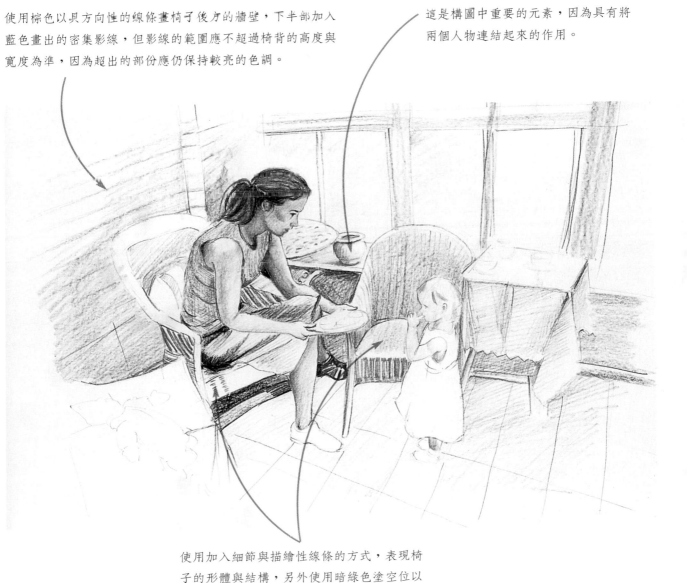

使用加入細節與描繪性線條的方式，表現椅子的形體與結構，另外使用暗綠色塗空位以建立調子對比，並使小孩的頭突出。

階段 5
上色

■ 進入速寫的這一階段若略做休息,將有助於以全新的眼光看畫作,並檢視還有多少要做的。畫家決定要再以色彩覆蓋的方式進行整體畫作色彩的建立,但整體的進行仍保持筆觸的輕柔,以便需要時可再覆蓋上其他的色彩。此外,也更進一步加入了更多的細節,例如:格子花紋的椅墊與左側前景中的洋娃娃,加入這些也就增加了敘事元素,此外又增加了地板磁磚的圖案。

切記一點:
色彩的覆蓋不能永無止境,而是有一定限度的。一旦紙紋中的縫隙中都填塞滿色彩後,多餘的色彩就會脫落,因此切勿將紙張上的紙紋塗到飽和。

在婦人的衣服上塗更多的紅色,然後在其後方畫些寫生風格的綠葉與花朵。令人愉悅的黃色色調恰好為紅色的互補。

綠葉是人物最佳的背景,使用暗調子以平衡裙子的暗調子。因此這部份使用暗綠色稀疏的線條表現。

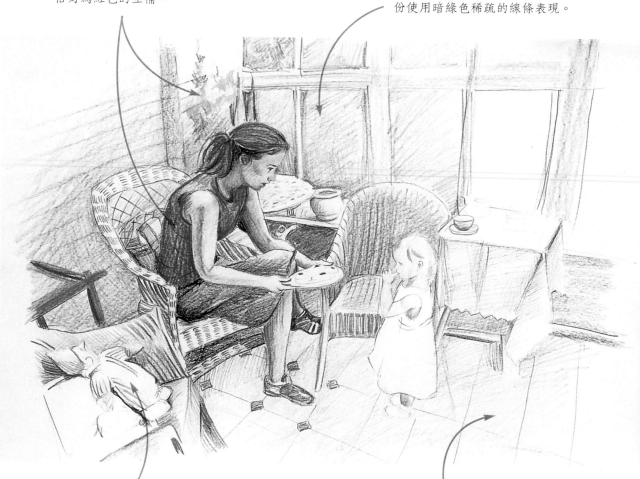

保持線條的簡單,如此前景中的物件才不致搶了主題人物的風采。

地板的磁磚是速寫中的空間元素,也提供了這一大片區塊的趣味性。注意透視,但不要畫出過多細節。

階段 6
焦點

■ 有時一幅畫中的焦點是由色彩的強度或調子對比來決定，但在這幅速寫中小孩才是焦點，因為她才是這個「故事」中的主角，她站立著吸吮手指的樣子真是栩栩如生。畫家決定小心地處理人物的部份，才不至失去精緻感。

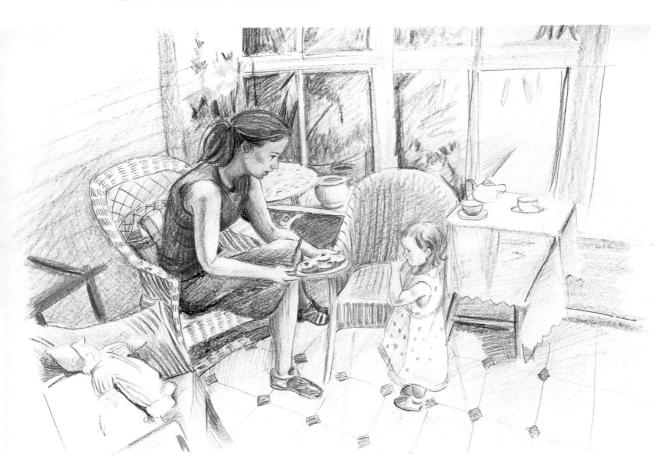

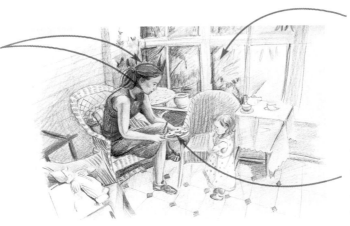

為能表現出細緻的髮絲與肌膚柔軟的感覺，因此許多頭髮的部份都以與肌膚相同的極淺色彩表現；而削尖的鉛筆大部份只用於強化臉部的輪廓線而已。

完成葉片的部份，以稀疏的線條表現出模糊焦距之感，這將使這部份更形後退。

蛋糕是敘事元素中的要角，視覺上也將婦人與小孩連結起來，但只要用深與淺棕色簡單地畫出即可。

基礎篇
著裝的人像

速寫裸體的人物可以對人體的形體、比例以及如何動有較佳的瞭解，但在現實生活中人們不太可能裸露，因此若要使速寫更令人信服，對衣著就必須要像對之下的人體般投入等量多的關注。

性格與氣氛

人們對穿著的選擇會透露出其性格與興趣甚至職業。在做人像速寫時，會希望模特兒與其盛裝打扮，不如穿一般日常的衣著，因為過於盛裝反而會剝奪由畫面尋求有關個人的重要訊息。過去幾世紀以來，畫家速寫與繪製了無數著衣裝的人像，被畫者的職業或興趣都可由這些畫中得知，其中最膾炙人口的要算林布蘭對著畫架的自畫像，以及梵谷的傑作郵差汝林。在戶外寫生時也可以將這類的敘事元素以相同的手法放進畫中，並可創造出氣氛感。例如：輕薄的衣著透露出夏天的訊息，也可能是一群輕鬆快樂的人們，然而穿著厚重的衣物又圍著圍巾的人物，則表現出正與大自然的天候對抗的人，在此情況下可能就一點也快樂不起來了。

經典研究
在模特兒身上搭一塊輕薄的織物，就可以創造出如古希臘雕像般優雅的輪廓線。

尋找暗示

就某一方面而言，畫著裝的人物比畫裸體更難，由於大部份的身體都被衣物遮蓋，因此較易誤解了各部位的比例。如果所進行的是一個可以花長時間的專題，而非需要快速完成的速寫，那麼就試著想像在衣物下的身體，如果輕柔地畫出想像中的身體可以有助於正確的畫出，那又何妨？尋找任何有助的暗示，以辨識出身軀與四肢的位置，例如：頭與脖子在鎖骨處相交的角度，以及手與腳的位置亦然。這些對於穿著寬鬆或厚重時都非常重要，因為覆蓋在下的身體往往被衣物掩飾而不易判別。就算如此，仍可注意到衣物會在特定部

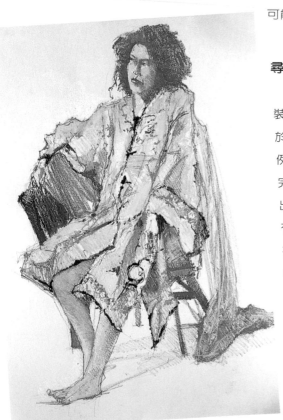

絲袍上的反光
這件看起來具異國情調的黃色絲質長袍，由模特兒的身上垂墜而下，並反射出了大量的光線。

盛裝

也可以要求模特兒做特殊的裝扮，以增添速寫的戲劇感。應用圍巾、絲巾與色彩豔麗的珠寶首飾，就可以設計出簡單的服飾。

位懸垂而下，像是肩膀與臀部，而在其他的部位則會緊緊地貼著身體，例如：胸部與彎曲的手肘。

實用的衣物細節

有些衣著與其配件可以提供表現出形體的輪廓線，因此具有實質的助益。具水平條紋的運動衫會沿著胸部的形體形成皺摺，而一件素色的運動衣則僅能提供出調子漸層的變化。一只手錶、一條手鍊或者袖口，都可以將難畫的手腕的形狀呈現出來，眼鏡上對稱的直線與曲線，則可精確地表現出頭部傾斜的角度。

多少細節

要呈現多少衣著的細節，端視主題與可運用的時間而定。在人像畫中的衣著可能非常重要，但也千萬不可喧賓奪主。臉或手才應是趣味之所在。在戶外寫生時，則應專注於身體與衣著主要的線條，如果想要將速寫能進一步上色為繪畫，拍攝一兩張照片即可留下充足的資訊。畢竟在快速作畫時，往往容易忽略了在後續階段中的重要視覺訊息。

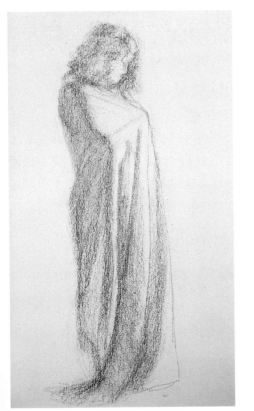

光與調子

單色速寫，是將注意力集中於衣物隨模特兒身體曲線形成折痕與皺摺的好方式。

練習 9

著黃袍的女子　畫家：Barry Freeman

在這項色彩專題中，模特兒穿了一件具異國情調且極易反光的黃袍，完美地與模特兒略帶橄欖色的膚色形成互補。雖然不論你或模特兒可能都沒有這類豪華的衣飾，但也不妨好好地在衣櫃中找找，說不定會找到可激發想像的特別顏色或材質的衣物。畫家使用粉蠟筆，除可製造出濃郁光鮮的色調外，也造成一系列有用的自然色彩。這是理想的速寫畫材，且由於不易塗污，因此不論是速寫或繪畫都合宜。雖然模特兒穿著寬鬆的袍子，但也要試著想像出在袍子下的身體形狀。一開始時畫些簡單的線條，就提供將服飾掛到身上的結構。

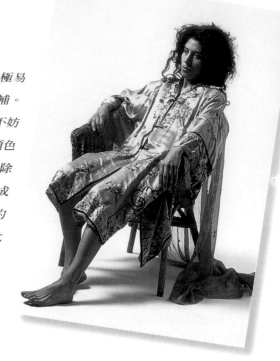

練習重點
· 嚴謹慎的素描
· 創造出色彩鮮艷的效果
· 使用粉蠟筆

階段 I
第一步

■ 使用軟質鉛筆，3B或4B，輕柔地速寫出人物。準備好將花些時間在描寫上，因為坐姿是非常難處理的，而且在接下來的階段中也將難以進行重大的修改。當你對形狀與比例都充滿自信，就可以開始上色，由黃袍開始，並在亮面處留白。在唇部點上些紅色，以便能在下一階段要上色的衣著的紅相呼應。

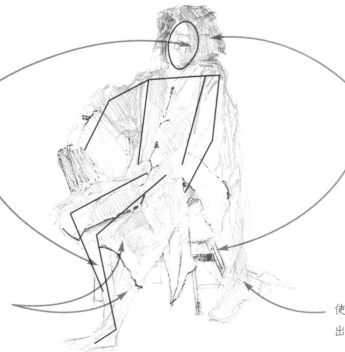

對於腿與臉部的陰暗面，先輕柔地上一層灰色後再覆蓋上溫暖的粉紅色。

使用中間色調的灰色畫出椅子與部份的頭髮。

因透視而變短的大腿藏在袍子下，但左右的袍子在膝關節處交疊，因此沿這條線直達足部就可以定出腿部的位置。

使用黃色以輕柔的影線畫出袍子。

階段 2
增加色彩與速寫

■ 現在主要的形狀皆已建立，因此可以再加入新的色彩，以表現出較暗的調子，並增加袍子上的細節。

粉彩可以在紙上藉由顏色的覆蓋而混合。因此開始時一定要薄塗，因為太多層的粉彩會超出紙張負荷。

使用灰色粉蠟筆表現頭髮的形體，陰影的部位則以較大的力道畫。

使用紅色以寬鬆且具方向性的影線描繪，使顏色下方的紙張仍可透出。

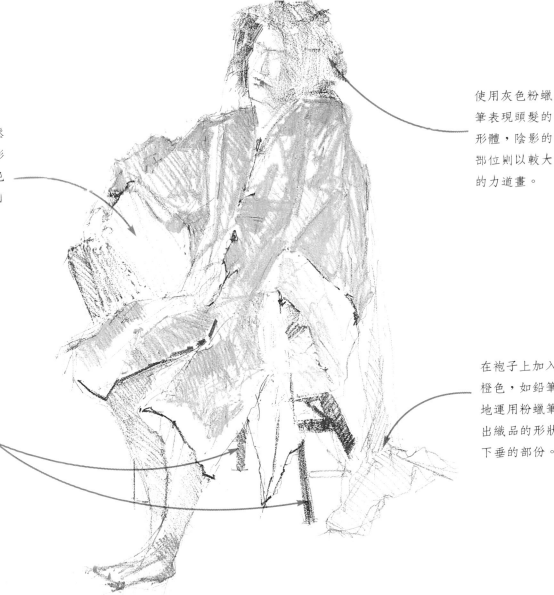

在袍子上加入淺橙色，如鉛筆般地運用粉蠟筆畫出織品的形狀與下垂的部份。

使用黃色粉蠟筆，覆蓋在較近前方的椅腿處。

階段 3
繼續的建立

■ 繼續建立色彩，尤其是暗面，可以增加運筆的力道，但在亮面與淺色的部份則要能看到其下的紙張。

使用灰綠的冷色，以筆尖畫線條的方式表現出袍子下擺的花樣。

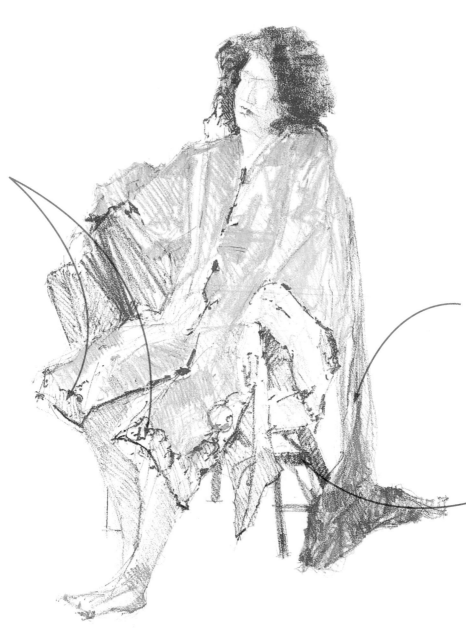

使用較厚重的橙色與赭色，提升袍子的色彩，並在右手旁陰影的部份重複使用相同的色彩。

使用灰色蠟筆，強調位於明亮的女子的衣物下暗面的形狀。

階段 4
臉部細節

■ 在上完第一層的色彩後,就將注意力轉移到臉部的細節。在人物速寫中臉
部永遠是注目的焦點,進行時也要特別小心,因為這將吸引眾人的目光。

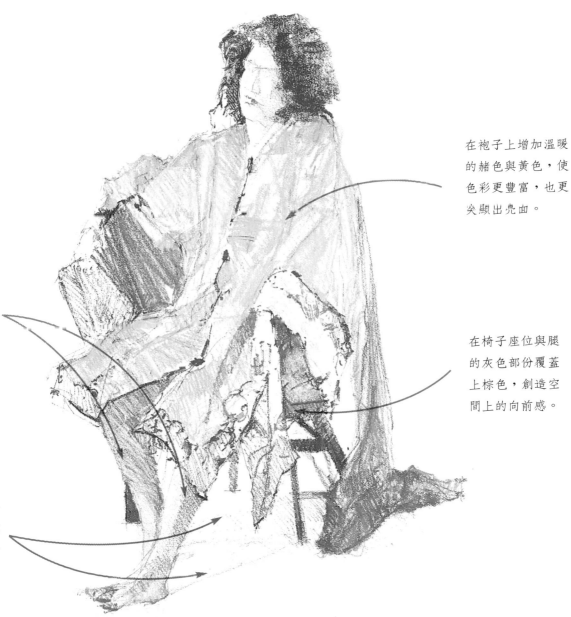

在袍子上增加溫暖
的赭色與黃色,使
色彩更豐富,也更
突顯出亮面。

正右腿使用暖灰
色,左腿使用紫
灰色,強調出腿
部的陰影。

在椅子座位與腿
的灰色部份覆蓋
上棕色,創造空
間上的向前感。

結合使用暖與冷
的灰色,畫出位
於椅子下方投射
出的陰影。

階段 5
清晰的輪廓與細節

■ 繼續進行色彩與調子的強化,除了腿部需要將色彩柔和地溶合的部位以外,可將蠟筆當成鉛筆那般運用。這種主要以線條處理的方式,最能顯現速寫具生氣與動態的質感。同時深入處理細節,尤其是袍子的部份。

將眼睛畫得看向遠處的上方,呈現放鬆的沉思感。

以較重的力道運用灰色蠟筆,畫出暗面的形狀。這將有助於突顯黃色與紅色的部份,並可平衡深色的頭髮。

加深脖子下方暗沉的陰影,有助於強調出與亮面臉部呈對比的下巴線條。

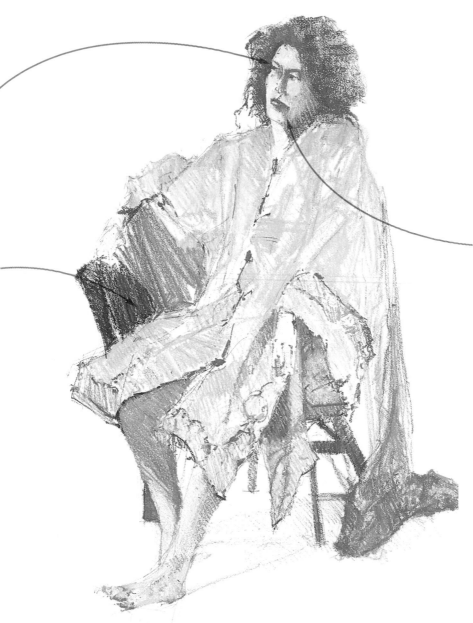

階段 6
最終的潤飾

■ 知道何時該停止是非常重要的,因為過度的修飾會將速寫的活潑與輕快破壞殆盡。同時,過多的重疊也將使色彩喪失原有的鮮艷。畫家決定要柔化部份的陰影,在其他的部位加入更多的色彩,並將頭部與袍子的輪廓畫得更清晰,亦能畫出更多細節。

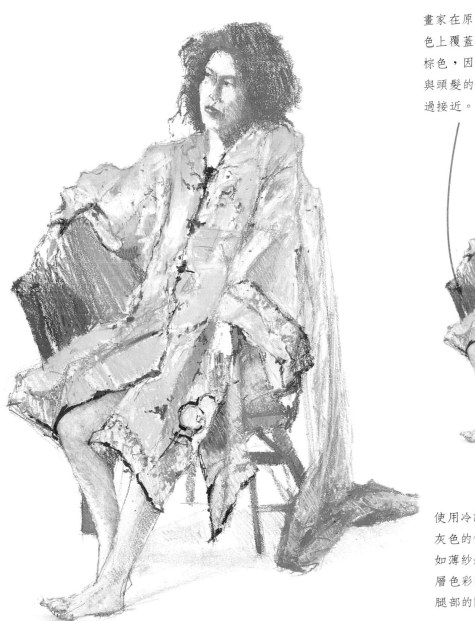

畫家在原先的灰色上覆蓋溫暖的棕色,因為灰色與頭髮的髮色太過接近。

使用淺橙色柔化臉的陰影部份,並使用紫灰色與淺棕色畫頭髮前端的部位。

使用冷調的淺灰色的側面,如薄紗般上一層色彩以柔化腿部的陰影。

使用暖階的藍色覆蓋在椅子陰影的棕色上,並在袍子下方的陰影處使用相同的色彩。同時,使用深橙色以強化袍子。

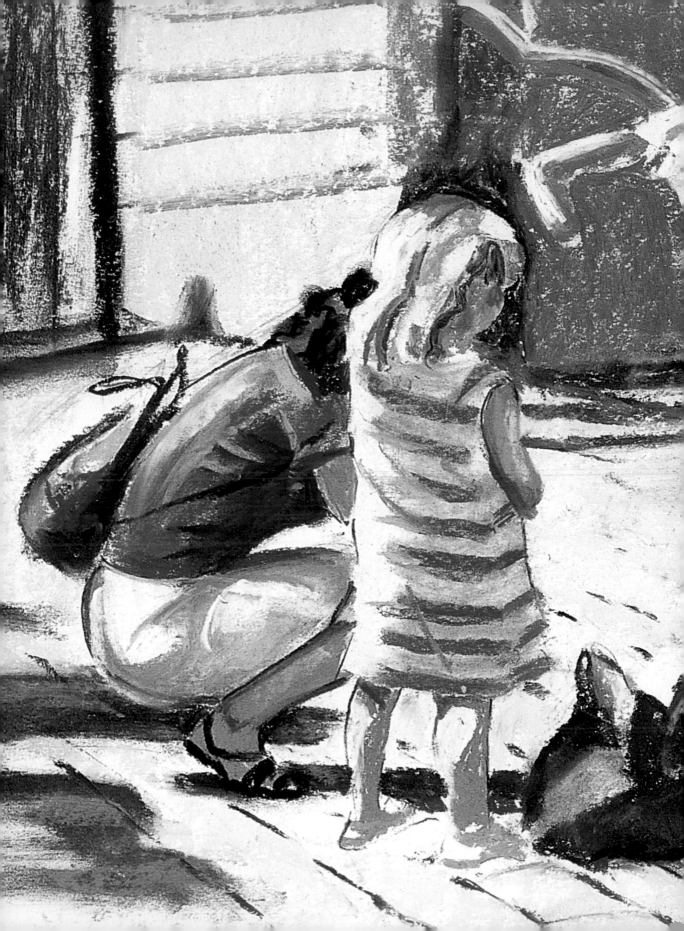

專論篇

一旦熟稔了基本的理論，就會希望能專
注於細節與進階人物速寫。簡單的逐步
示範練習，將引領你進入速寫的領域一
窺堂奧，一旦熟練這些技巧之後，你的
速寫功力已今非昔比。

專論篇

頭部

　　初學者常覺得頭部難畫，這是由於注意力常不自覺地放在五官而非整體的頭形所致。不論是速寫或畫人像，縱然五官再吸引人也都不能由此開始畫。應先確立頭部的形狀與位置，並小心地畫出頸部的角度，因為這對位置的確立具有重要性。

看到主要的形狀

　　由前方看頭部時，是在圓柱形的頸子上轉動的蛋形，因此最佳的開始步驟就是畫出這個形狀，若頭部是往下低垂的，也不要忘了先做記號。在這種情況下，頭部將會因透視而顯得較呈圓形而非橢圓形。由側面看時，由於後方的顴骨突出，使頭部像兩個重疊的蛋形，並有一條流暢的曲線由頭頂處直通到後頸部。雖然頭形及其大小仍有個體間的差異，但不若五官的差異來得大，因此以上提到的頭形，永遠是畫頭部的好開端。

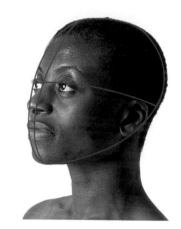

臉部比例
從任何的角度看頭的比例與構造，都具有相當的一致性，因此在開始速寫之前，這些都必須確認正確無誤。

頭部的比例

　　另一個常犯的錯誤就是相對於頭部，五官顯得過大。事實上，五官約只佔頭部的二分之一，眼睛的最高點也約在頭中央的交叉點。一旦將頭部的形狀與位置確定後，若先輕輕地畫出曲線並點出重要的中央點，將有助於著手畫五官；如果頭部是向上翹起的，就沿著基本的蛋形畫出這條曲線。這也是畫耳朵時重要的參考線，因為耳朵的最上端與眼睛的位置相當，而鼻子的最下端則與耳朵相當。五官之間也有一定的比例，但個體間的差異頗大，若能牢記這個比例，將有助於分析所畫的人物與既定比例間的差異。

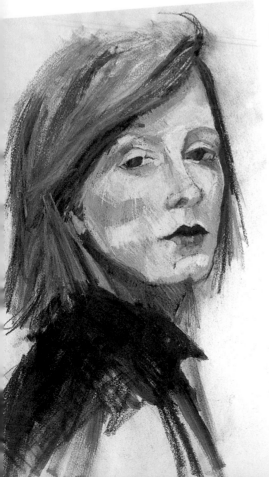

人物的著色
無論是表現活力的髮色或暗色調的襯衫，都與人物面部柔和的色彩與壓抑的表情形成醒目的對比。

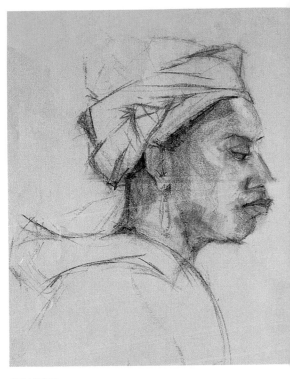

調子與水彩

水彩是比較不易修正的畫材，因此畫家先以鉛筆速寫，熟悉主要的輪廓與調子之後，再加上色彩。

臉部特徵

與身體的形狀相同，臉部細節的變異也很大，此外也受年齡、性別與人種的影響。在速寫臉部時，除要注意各部位所佔的面積之外，也必須注意五官間的空間。以嬰兒為例，額頭部位多半又高又圓，五官較小且集中於臉部中央。一般而言，成年男子的五官比女性更具骨感，而女性的唇部則通常較豐滿且柔軟，愈年輕，這種

頭的側面

由側面看頭部就可以明顯地看出其下骨骼的構造。額頭有多高、眉毛是否突出、眼睛的位置、鼻子傾斜的角度以及突出的唇部與下巴，由這個角度可以清晰地分辨所有五官的特色。

差異愈分明。年齡會影響到肌肉的調子，也會改變唇形的輪廓線、眼中所散發的光芒，並顯現出周圍的皺紋，以及原本突出的骨骼構造。

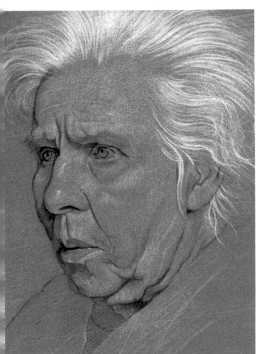

成熟的主題

只用一枝白色的粉筆與一枝蠟鉛筆，畫家就畫出了這幅令人印象深刻的老者畫像。

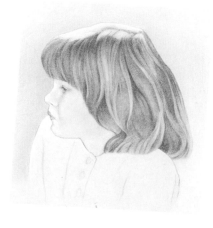

孩子的臉

相較於成年人，孩子的額頭比例上而言較大。嘴巴與其他器官相較則顯得較小，此外由側面觀之可以看到明顯突出的臉頰。

練習 IO

頭部專題 畫家：Lucy Watson

這個練習的重點是頭部。頭部就如同身體的四肢一般，因為有特定的理由，所以都在本書後面的階段才介紹。初學者一開始時容易花太多的注意力於頭部，考慮五官的位置，因而忽略一那只不過是身體的一部份罷了！如此往往會造成姿態的誤解，並喪失整體的韻律與動感。在進行人物速寫時，通常在第一階段只要畫出頭部的輪廓線即可，等對身體結構的正確性滿意後，才進行五官的描繪，這時就可以看出各部位之間的關係。

> **練習重點**
> ・畫出參考線
> ・臉部五官的位置
> ・建立形態

階段 I
參考線

■ 使用棕色彩色鉛筆，畫出頭部基本的蛋形，然後分別由水平與垂直方向畫兩條參考的曲線。這將有助於五官的定位，並可避免將嘴巴與眼睛畫在同一平面。水平曲線的位置由視線的角度決定；在這個練習中，由於模特兒由下往上看著右上方，因此頭部出現一透視角度。

眼睛約在臉部一半處，也就約在這條線所在的位置，而眉毛則約略與耳朵的上端齊高，也就約在線的上方。

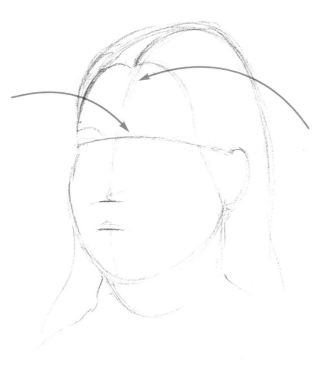

鼻子與嘴巴恰通過垂直曲線，因此可做為參考。將鼻尖與嘴部中央做下記號。

階段 2
描繪臉部特徵

■ 一旦將五官的位置大略地畫出後，就可以畫眼睛、鼻子與嘴巴，但頭骨的
形狀則一定要牢記在心，尤其是眼窩間的相對位置。在這一階段中也要準備
進行修正的工作，因為在往下進行前五官的位置都要先確立。

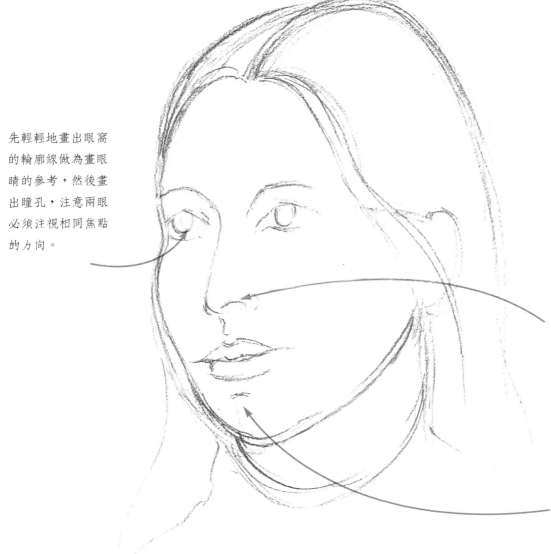

先輕輕地畫出眼窩
的輪廓線做為畫眼
睛的參考，然後畫
出瞳孔，注意兩眼
必須注視相同焦點
的方向。

由於頭部略呈由下
向上看的角度，因
此會看到一部份的
鼻孔。

在畫出嘴部的輪
廓線後，就進行
下巴大小的調
整，以與其他五
官搭配。

階段 3
增加確定性輪廓
■ 一旦五官畫出並檢查調整正確無誤後，就可以開始建立
速寫，在頭與臉部加入更多更清晰的線條與調子。

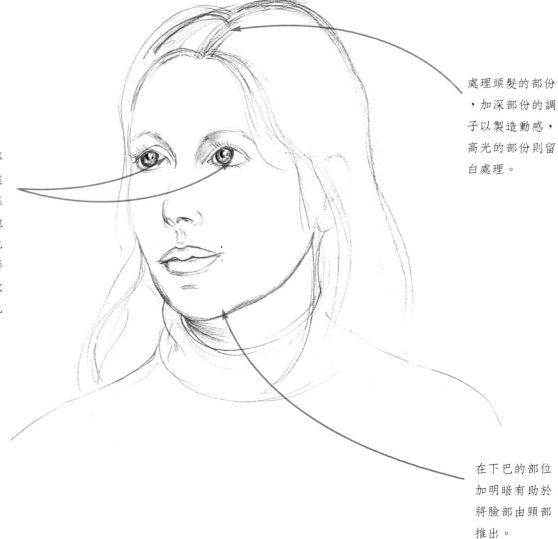

處理頭髮的部份
，加深部份的調
子以製造動感，
高光的部份則留
白處理。

在正面的頭部專
題中，眼睛永遠
是眾所矚目的焦
點，因此小心地
用彩色鉛筆著色
並留高光，以彰
顯眼睛的鏡面效
果，也可以避免
兩眼無神。

在下巴的部位
加明暗有助於
將臉部由頸部
推出。

階段 4
建立形態

■ 專題完成前,可以再大量的加入調子,以強調獨特個體頭的體積與形態。
心中一定要牢記光源的方向。在這個練習中,光源來自於模特兒的右前方。
如果在判定亮面與暗面上有困難,就還是採用老方法:瞇起眼睛來看。

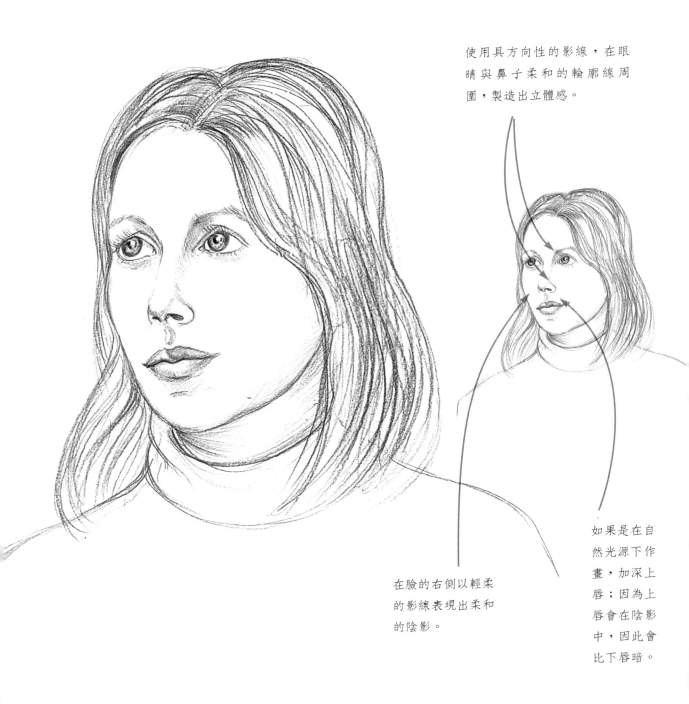

使用具方向性的影線,在眼睛與鼻子柔和的輪廓線周圍,製造出立體感。

在臉的右側以輕柔的影線表現出柔和的陰影。

如果是在自然光源下作畫,加深上唇;因為上唇會在陰影中,因此會比下唇暗。

專論篇
細節

四肢的部份，例如：手與腳，形狀較身體其餘的部位都複雜，因此也最難畫。就如同頭部一般，但如果用基本的形狀去認識就簡單多了，此外也可以隨時隨地由研究自身的手腳去瞭解其結構。

雙手

在眼前伸出自己的手指、略朝下指。可以注意到：手掌約略像是正方形的墊子，而由另一平面伸出的四枝手指，則為具有三個連結點的圓柱形。而大姆指則由削掉一角的正方形角落處伸出，並僅有兩個關節。不論是進行何種動作，不論是否彎曲手，是握拳或手指向前指，通常同時地所有關節都參與動作。手具有豐富的表情，因此有許多人像畫家都畫手部的特寫。例如：在人物速寫中會希望公平地對待支撐模特兒頭部的手，或一隻握著酒杯的手，否則作品就不算完成。在速寫模特兒的手部時，應將其視為身體的一部份，而非四肢上的附件。如果將其視為另外的實體，往往就容易過度處理，而使它看起來像是錯誤地連在身體上的東西。

陰影與形狀
在這個手勢中，強烈明暗對比的區塊不僅表現出體積，也呈現三度空間立體的形態。

足部研究
試著運用照片，拍攝各種不同動作姿勢與不同角度時的足部，以便能熟悉其形態與構造。

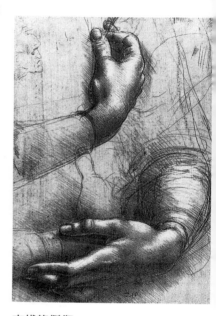

古代的傑作
臨摹偉大畫家達文西〈如上圖〉所繪的手部、腳、耳朵、鼻子與其他部位的速寫，以此做為練習，藉以精進自身的技巧與方法。

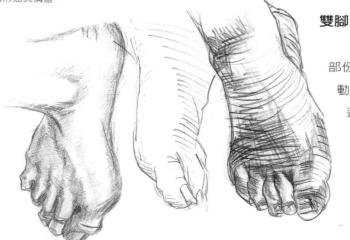

雙腳

腳是身體上較不複雜也較少變化的部份，因此表情不若手般豐富，但在動作表現上腳與踝關節就非常重要，這兩部位將有助於傳達出身體與四肢的緊張狀態。

有時也必須將腳的細節畫出才有意義。由於足部最常依透視

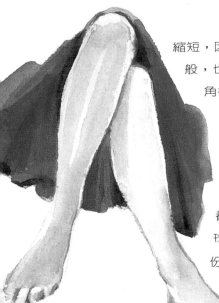

縮短，因此代表著不尋常且具挑戰性的形狀。但就如同手一般，也可以將腳簡化為一些基本的形狀。將腳趾想像成鈍角楔形，若排除大腳趾，則另外四趾就呈「扇形」排列其上。

面部特徵

雖然人與人之間在五官方面的差異頗大，但由於都受制於頭骨結構，因此是有相同的基礎的。眼球是球體，放置在骨骼形成的眼窩中，雖然這個球體的大部份都不可見，但一定要牢記在心這是一曲面而非平面的構造，眼瞼與眉毛也呈曲線覆蓋在其外。兩隻眼睛一定要一起畫，尤其在畫四分之三的半身像時，必須維持透視的一致性。

嘴巴就如同眼睛一般，通常會畫成平面。但事實上這些都非平面的，唇形就是依循著顎與齒的形狀而定的，而嘴巴左右兩邊呈相對的兩個平面，最高點也就是上唇的中央。鼻子，上接眼睛下連嘴巴，基本上呈楔形，上端較窄而下方較寬且圓，鼻孔包裹在前端臉頰的兩側。

一旦抓住了這些基本的形狀，就可以依既定的結構開始建立，此外也可開始沉醉於分析與發現速寫獨特之主題特色的愉悅中。

鼻子
要畫鼻子時，最好與臉部其他的器官一起畫而非單獨畫。

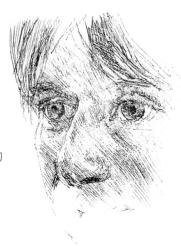

腿與足
在畫腳時，必須將其視為腿向下延伸的一部份，而非身體的附屬品

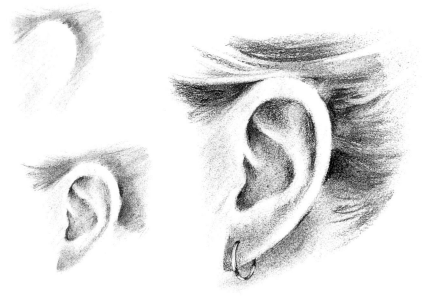

耳形
畫耳朵時會用到其他相連部位有關的訊息，像頭髮、下巴與頸部，這些都有助於界定出耳朵的基本形狀，並呈現出其三度空間的形態。

練習 II

手與腳　畫家：Lucy Watson

　　最容易產生問題的部份就是人物的四肢，但將其視爲身體的一部份，並簡化爲基本的形狀與具方向的平面，就較易於瞭解了。一般而言，畫手與腳只是人物速寫過程中的一部份，但卻值得單離出來作爲專題，以便對這兩部位的結構與動作，能有更深入的瞭解。這兩部位也是非常值得畫的速寫主題，尤其手更是身體上表情非常豐富的部位之一，過去數個世紀以來，也已有無數的畫家曾以此爲主題，創作了既美麗又令人動容的傑作。並不需要加入特別的速寫班，因爲可以速寫自己與家人的手腳做練習。要使速寫具三度空間感，就要藉由依循形態的方向加明暗，逐漸建立不同調子的區塊。

描寫手部

■ 先畫出簡單的輪廓線，然後逐步建立調子以表現出形體。盡可能以各種不同的位置畫手。常犯的錯誤是，過度修飾手與腳的細節。這樣的傾向，往往造成這兩部份了無生氣，像由身體上截斷下來了似的。運用瞇眼的技巧，將有助於判別最暗與最亮的區塊。

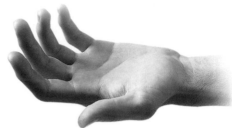

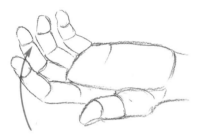

使用血紅色蠟鉛筆，最初將手指以一組組的圓柱體形狀畫出，手指間並呈一定的角度。

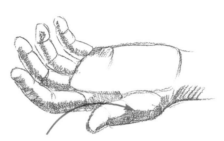

使用畫影線的方式表現不同區塊的調子，而最暗的區塊則以交叉影線表現。

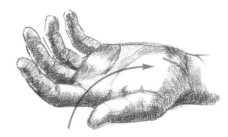

要使手掌不是平面，就在這部位留下方圓形留白，底端至手腕的弧度非常地明顯。

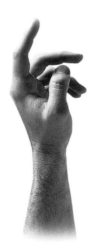

這是描自於照片的炭筆畫，這有助於以流暢不間斷的線條速寫。

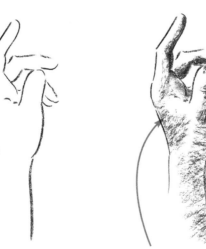

使用較短的炭筆的側面，概略地在一些部位加陰影。

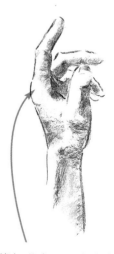

繼續加明暗。可以運用軟橡皮擦提出消失的高光。

描寫足部

■ 足部比手要容易畫些，因為足部不如手可做較複雜的動作。手指可以運用自如地操作各樣的物品，相對的腳趾則屬較靜態的，主要具穩定的功用。

練習重點
· 簡化形狀
· 運用連續線
· 使用不同的畫材加明暗

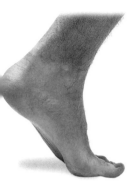
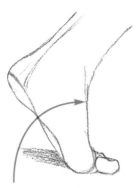
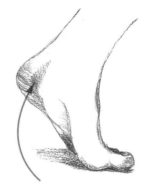
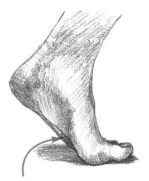

使用赤褐色蠟鉛筆迅速地畫出輪廓線。注意腳底與腳趾間所形成的曲線。

逐步加入柔和的陰影，以建立形態的體積與三度空間的立體感。

調整足部最暗區域：腳跟、腳底與足弓的明暗使其更臻完美。

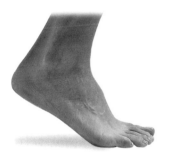
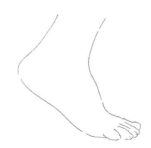
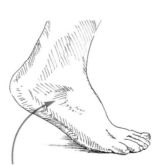
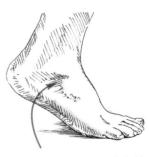

嘗試不同的畫材，尤其是無法擦除的：墨水與鋼筆，如上所示。這有助建立自信。首先，速寫出簡單的輪廓線。

使用畫筆畫上水性墨水的淡彩，並以水洗出調子明暗。輕輕地畫出參考線以表現出腳與腳踝的方向，然後完成輪廓線，並畫出投射的陰影使腳立在地上。

有些部位的調子運用影線表現，最暗的調子則以交叉影線表現。最明亮的調子則以紙張留白的方式表現。

<p style="text-align:center">練習 I 2</p>

男性與女性的眼睛　畫家：Lucy Watson

頭部比例的變異比起五官真是小巫見大巫，因為從不可能找到兩個完全相同的眼睛、鼻子和嘴巴，耳朵也一樣。如果對人像畫有興趣，就應好好分析這些獨特的特徵，但不論是在速寫或觀察時，都不要忘了背後有一個基本的結構存在。常被稱為「靈魂之窗」的眼睛，是任何人物速寫中的焦點，因此在開始著手速寫前，應對此獨特的特色先好好地研究一番。思考眼睛的形狀與大小，兩眼間的距離是較遠或是靠在一起，眼球上有厚重的眼瞼或是深陷在眼窩中。

階段 I
畫出輪廓線

■ 以下的速寫在強調男性與女性眼睛的差異，並將注意力集中於構造上的差異，比較有厚重眼瞼的女性眼睛與眼窩深陷男性眼睛的不同。

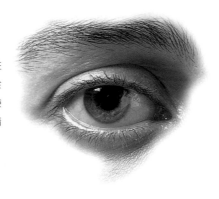

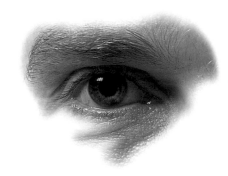

<p style="text-align:center">女性眼睛　　　　　　　　男性眼睛</p>

練習重點
- 注意個體間的差異
- 分析結構
- 運用明暗表現出眼形

這位女性的上眼瞼部份非常地明顯，因此是在一開始畫速寫線條就必須先考量到的。眼睛的下方有陰影的部位，先以線條標記出，以便在之後的階段中加入明暗。

這位男性的眼睛深陷在眼窩中，使眼睛大部份都在眉毛所形成的陰影中。因此將眉毛的線條直接畫在眼睛的正上方，以反應出這樣的現象。

在此較早的階段中只輕輕地畫出眉毛，這將有助於界定眼窩的構造。

在眉毛下的眼睛上部區域中畫出明暗的影線，強調在內陷的眼睛內與周圍所形成深暗的陰影。

階段 2
加入明暗

■ 本階段中，在速寫的線條上加入明暗，以表現出個體眼睛的特色。為了有助於界定明暗，因此運用瞇眼技巧，以找出主題上明暗對比最強烈的區塊。

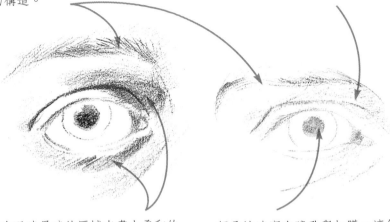

在眼睛最暗的區域中畫上柔和的影線。這通常都出現在眼睛靠近鼻子的角落處，在此階段經由在眼睛下加影線，可有助於強調出上為眼球的球形。

輕柔地速寫出瞳孔與虹膜。這使專題更具真實感。

注意如何運用圍繞在眼窩周圍的眉毛表現出眼窩的輪廓。

階段 3
細節與定位

■ 最後的階段中專注於明暗的建立，這也將界定出眼窩立體的輪廓線。這一階段中也將進行會使專題具有較大的震撼力的上色。最後但絕非不重要的是，加入眉毛與睫毛最細緻的細節部份，便完成這個作品。

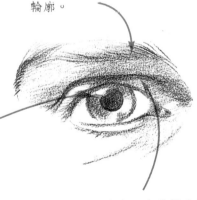

在這個專題中會看到部份下眼瞼的內側，並在眼瞼的最外側加上眼睫毛。

最重要的是，要運用靈敏的加明暗的方式，捕捉到虹膜的鏡面感。單單專注於虹膜的部份，就會發現其色彩決非單一的平面，有些部位較暗，而另一些較亮。一點的留白不但使眼睛頓時活了起來，也避免其陷入深暗的陰影中。

藉由幾乎不可見的眼瞼強調眼窩的深陷。

練習 13

耳朵、鼻子與嘴巴　畫家：Lucy Watson

　　畫家若認為不重要或太難表現，而將耳朵略去不畫，那就錯失表現出特色的重要機會了。嘗試看出耳朵整體的構造，由耳孔處以輻射狀向外發展，向內則為聲音的通道，可分為上半部的耳蝸與下面的耳垂兩部份。同樣地必須專注於發現明暗，這是表現出耳朵三度空間立體形體的重要因素。同樣若要表現出鼻子的形體，也要以調子而非線條為表現的重點。鼻子的上端是頭顱的一部分，其餘的部份則與耳朵一樣是屬於軟骨的構造，這一部份就因人而異差異頗大。嘴巴更是五官中最具動感的部份，嘴形的變化會影響到眼睛、臉頰、鼻子與下巴。基於這個原因，自然便會考慮嘴巴的大小、形狀與其他五官之間的關係。

簡而言之，耳朵位於眼睛最高點與鼻子最低點間。藉由這個標準，將有助於找出個體間的變異。

描寫耳朵

■ 就如同鼻子般，耳朵也是由可塑的軟骨構成的，但構造上較鼻子複雜許多。在大部份的描繪中，只要能約略地表現出耳朵最亮與最暗的調子也就綽綽有餘了，但也絕對值得進行單獨的研究，以便對其構造與個別差異有更進一步的認識，因為這在頭部側面速寫中非常重要。

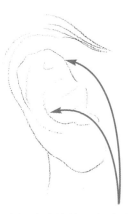

以輕柔的線條，大致地描寫出耳朵內外兩層的環形構造。

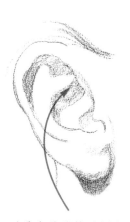

以柔和的影線強調出耳內如雕塑般的陰影區塊。

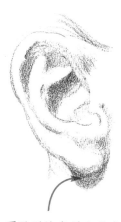

更強烈地表現出明暗，並經由強調耳垂下的陰影，使耳朵能與頭部分別開。

描寫鼻子與嘴巴

　　鼻子、嘴巴與下巴彼此相互關連，因此應該一起速寫，但上唇的長度及唇與下巴間的距離個體間的差異頗大。但首先最重要的是要瞭解結構，尤其是嘴巴，這部份常被以直線而非柔和的對角線的形式畫出。就如同眼睛的實例一般，嘴巴也是男女有別的，但基本的構造約略相同。

練習重點
·簡化形狀
·確定比例
·運用加明暗表現出形狀

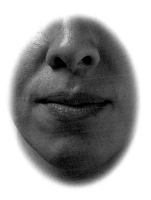

女性通常具有較男性豐滿的唇形，下巴的外形也較偏向心形，最後下巴是呈彎曲的卵形。

開始時以輕柔的線條速寫出嘴巴的形狀與位置，要注意檢查上唇與鼻子間的距離。

開始加入明暗以表現出上唇所在的平面，以及上唇旁在陰影中的部位。

繼續建立形態，要特別注意「人中」與卜唇卜方陰影的部份，這都可界定出嘴巴的形態。

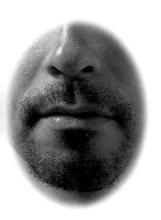 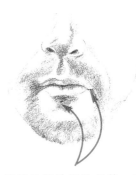

男性的唇通常較平且薄，且一般而言上唇與臉頰間的線條也更明顯。

與先前相同，先以輕柔的線條畫出鼻子與嘴巴的位置。

畫出鼻孔與上唇的明暗，並加強兩唇相接部份線條的影線。

繼續強調陰影的部份，以建立整體的形態。這位男士的唇在男性中算是較豐滿的，因此在嘴角與下唇的下方，都會形成明顯的陰影。

專論篇

構圖

　　在第一次速寫時，會很自然地盡全力將主題正確地表現出來，但卻容易忽略了速寫的整體效果。只要能突破入門的障礙，就會希望能朝創作邁進，而這樣的期待就牽涉到主題的構圖。

畫作的範圍

　　長方形的畫紙提供了畫作構圖的範圍，因此在畫第一筆前，就必須考慮如何將一位人物或多位放入這樣的長方形中。在此取景框就幫得上忙了，將主題放入取景框中，然後藉由移動取景框找到最佳的構圖。一位坐在取景框一側的人物，可以推到構圖的另一側以強調伸展的腿，此外，採站姿的人也未必都要放在畫面的中央位置。先想想畫紙上下方各要留出多少空間，因為頂天立地的人物會使人產生一種被壓迫的不適感。

取景框

運用兩張L型的卡紙製作取景框。藉由向內與向外移動取景框，就可以決定如何裁切出最終的影像。

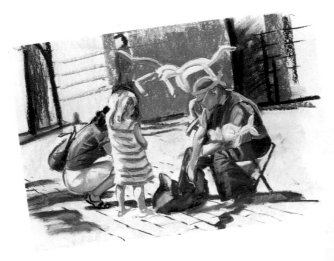

畫出草圖

不花多少時間就可以完成三四張的速寫草圖，但確可以在進一步作畫前有機會嘗試不同的構圖計劃。

夏洛帝
對人體進行裁切,可將觀眾注意力的焦點集中由特殊的角度觀賞主題,創造出具魅力的構圖。

裁切

　　如果只畫一個人物,不論是裸體或著裝者,但謹記並不一定要將全身都畫入。裁切畫出部份的人體,不僅引人注目更會是強有力的構圖,例如:裸體人物可選擇性地只畫軀幹的部份,或將膝部以下裁切掉。裁切也是要經仔細思考才能進行的,因為稍有不慎就會給人紙張不足之感,因此可運用取景框輔助決定最佳的焦點,以便能創造出所想要的震撼力。此外嘗試重畫舊作也是非常有啓發性的點子,剪下紙或紙板的兩角在舊畫作中移動找尋新的表現角度。

加入道具

　　如果是在人物速寫課上畫,課堂上將會有各種的物品,像桌子、畫架與椅子,這些都可以入畫。在一位水平斜倚的人物後方,放置一直立的畫架或門框,即可達到平衡;反之,可藉由水平地面或桌面的加入,以與直立的人物達成平衡。同樣的道理也可用於在家畫畫或在戶外作畫時,總要找尋有助於構圖並可使畫作更有趣味的特色。例如:如果正在畫一位坐於窗邊的人物,那麼畫入部份窗框,不僅提供畫作的背景資料也使作品更完整。

群像

　　在戶外速寫眾生群像時,對構圖所花的心思多少,端視人物的動靜而定。動態的人物必以快速的筆法捕捉,但若是畫咖啡屋中的人物或家族的郊遊野餐,就要試著使這群人能彼此有所關連,譬如:畫入桌椅、一包包的三明治或任何能將人物聯結的物品。這就是敘事的元素,也就是在畫中加入說故事的元素,使畫作更具震撼力。

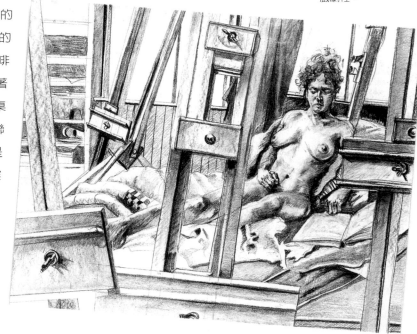

中斷的畫面
畫家在模特兒前放置了數個木製的畫架,為這幅裸體專題加入了趣味性與戲劇性。

練習 I4

露天咖啡座 畫家：Hazel Lale

　　露天咖啡座，不論是速寫或繪畫都是個令人興奮的主題，雖然一開始可能會被複雜的構圖元素所震懾。但若將整體區分數個小區塊，就可以見到數種容易且可行的進行方式。在進行畫面計劃時，對一些主題心中要先有概念，像是：焦點及與其相關連的形狀與圖案、構成形態的光源方向，及整體的色彩計劃。在這個景致中，在畫面中央出現的兩枝遮陽傘，打破了由建築物與大樹所形成的強烈垂直的背景。畫家採用一種色彩爲主色〈藍色〉簡單的色彩計劃，其中並加入了一些黃與橙色做爲對比色。使用水彩爲畫材。

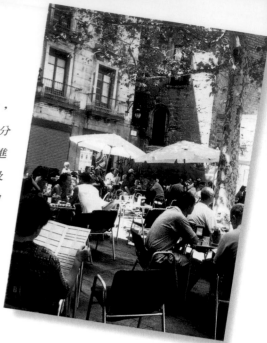

階段 I
結構與導引線

■ 一旦確立了主要的焦點後，在這幅圖中則是坐於右側的兩位人物，就使用鉛筆將重點人物先速寫下來，由最右側一位的頭部開始畫，而且一次只處理一位。速寫應保持簡單，但必須觀察位置、姿勢與空間關係。這兩位將成爲輔助建立其他形狀與大小的關鍵，其中包括：椅子、桌子及背景中的人物。如這種景致熱鬧的構圖，除非在速寫的過程中不斷地檢查，否則很容易就擴展得太大。

> **練習重點**
> ·計劃構圖
> ·進行視覺檢查
> ·選擇色彩計劃

簡化遮陽傘的形狀，但角度必須確定正確。使用鉛筆測量〈參見第11頁〉，檢查窗戶的大小與前景中的人物的比例是否正確。

背景中人物的頭部都在同一水平面上。在畫出人物的其他部位前，先畫出頭部。

椅子與人物之間的空間大小必須仔細考量、小心檢查。

將人物與椅子一起畫出，並注意不同形狀相交接的部位。

階段 2
開始著色

■ 在開始著色前,要將速寫先仔細地檢查,確定所有的東西都位在正確的位置上。有必要時,像杯子、瓶子之類不必要的細節也可以省略掉。確定主要的光源,這是決定亮面與暗面的主要因素,然後簡單的以藍色淡彩於人物部份。在這部份完全乾後,就開始以濕中濕的技法處理椅子的部份。

提示

在運用濕中濕畫法時,首先要上最淺的色彩,然後再加入較深的色彩。因為若反其道而行,在稀釋較少的深色中滴入含水豐富的淺色,會造成色彩的反滲作用,有時稱之為「水漬」。

由於光的方向會隨著時間的變換而改變,因此在開始著色前,先在紙的邊緣畫箭頭做記號,做為畫陰影的提示。

改變調子以表現襯衫上的陰影,並在高光處留白。

在前景中創造多的趣味點,上一層藍色淡,當其尚未全時,加入綠色黃色。

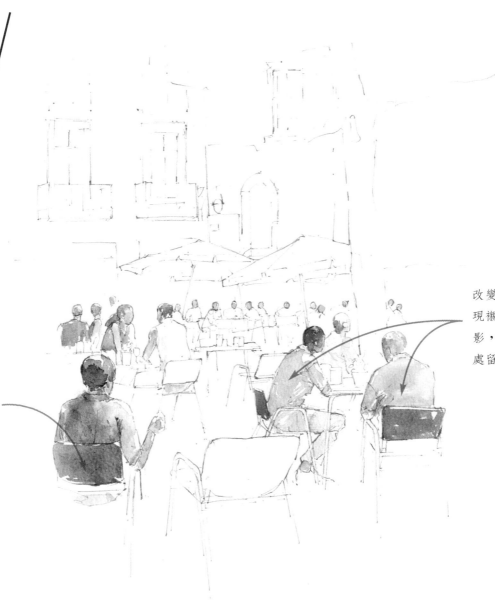

階段 3
加入背景色

■ 決定了構圖中主要的元素後，快速地處理畫面，輕柔地染出各區塊的調子。這不僅在作品中加入連貫性，也在早期的階段中先建立起自然光線的效果，避免之後的光線變動。但很重要的一點是—最亮的區塊中要留白直到最後，如此才能保留住清新與具活力的自然光景。

背景建築物塗
上模糊淺紅褐
色的淡彩。這
些具溫暖色調
的暗面與大型
遮陽傘下藍色
冷調的陰影，
形成了完美的
對比。

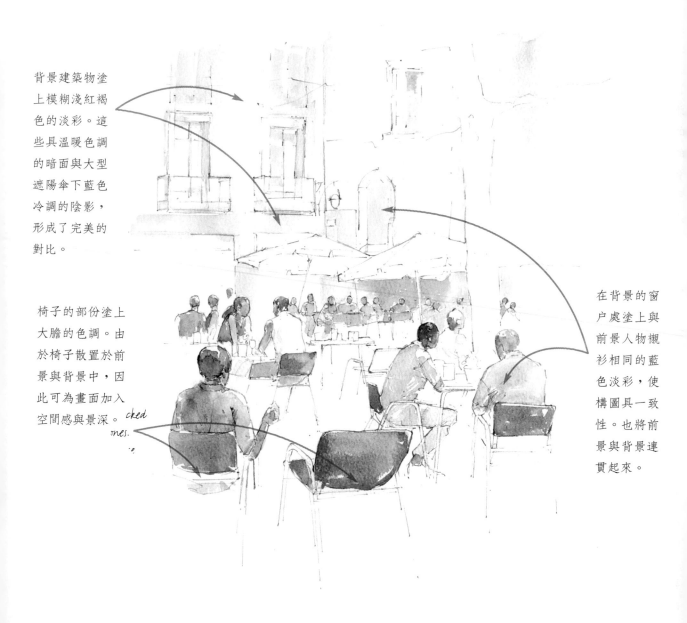

椅子的部份塗上
大膽的色調。由
於椅子散置於前
景與背景中，因
此可為畫面加入
空間感與景深。

在背景的窗
戶處塗上與
前景人物襯
衫相同的藍
色淡彩，使
構圖具一致
性。也將前
景與背景連
貫起來。

階段 4
觀察細節

■ 繼續上色的過程中，要想想該加入多少的細節，以及具有何種的功能。細節要能強化畫面，而不在混淆影像或降低震撼力。一些是有助表達的敘事元素，如：玻璃杯與咖啡杯，但可略去不相干的垃圾與塗鴉。

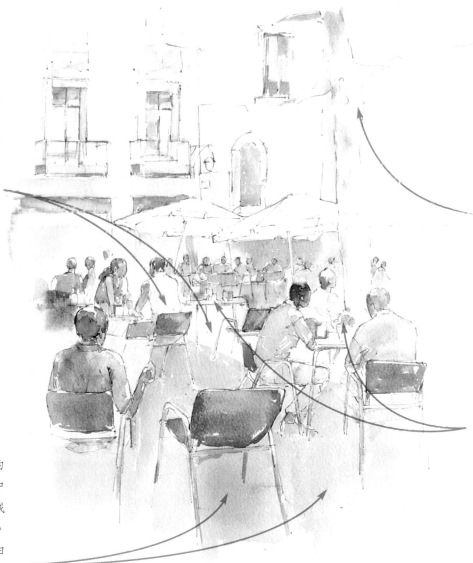

此處由陽光造成的亮區恰與白色的襯衫相接連，會將視線由中景引領望向較遠的人物。

樹木對將兩位主角人物定位在前景扮演了重要的角色，但樹木的色彩要盡量輕淡，以免喧賓奪主。

加強椅腳周圍的淡彩，使前景中的椅子突出，成為趣味的焦點。要小心保留留白的高光。

畫出桌上放置的物品，有助於呈現臨場感與當時的活動。

階段 5
建立調子與色彩

■ 現在開始建立背景中的色彩以及畫出具畫框作用的葉子部份，這對畫面的維繫扮演著重要的角色。但不要使用過多色彩，如果能在畫面中重複使用相同或類似的色彩，將可使畫面連貫。

使用灰藍色塗出傾斜的陰影，待乾後，才使用與前景椅子相同的綠色上樹葉的顏色。並趁未乾前稀疏地加入一些較深的綠色。

牆壁上溫暖的紅棕與赭色與大面積的藍色形成強烈的對比，也為畫作帶來活力。

在遮陽傘的部份，加入明暗淡彩以展現出其主要形狀，但不必嘗試精確地畫出。

低色調的紅襯衫為中景創造了畫面的第二焦點。

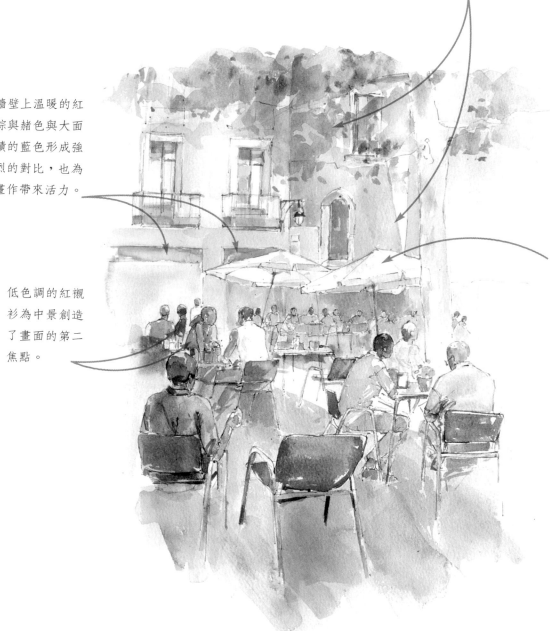

階段 6
最終的潤飾

■ 不要奢望在畫面中加入所有的細節，輕柔速寫的處理效果將更能展現出
休閒的氣息，以及陽光照耀下生氣活現的本質。然而有些部位也確實需要加
以強調，畫家只在著色畫面上用鉛筆畫的方式處理。這對避免覆蓋過多層次
色彩，是非常有效的方法。

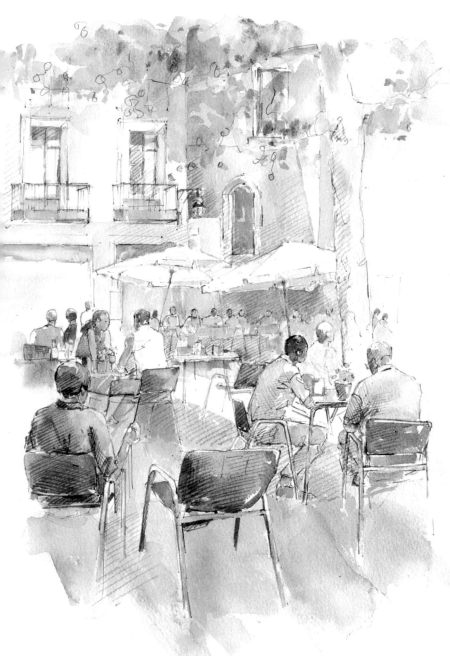

清晰地畫出窗戶的形態為
背景增添趣味，並在陰影
部份加影線，以表現陽光
照耀的效果。

加深顏色，待
乾後並以鉛筆
傾斜的筆觸畫
影線。

運用輕柔的影線強調
陰影的部份。相同方
向影線的運用，有助
展現構圖的一致性。

練習 15

氣球藝術家與小孩

畫家：**Mark Topham**

這幀照片具有對比強烈的調子與豔麗的色彩，因此軟質粉彩筆將是最佳的畫材選擇。不僅因為可達到較佳的色彩深度，而且也可以快速地取用，因此是立即捕捉戶外景致的理想畫材。縱然是依照片而畫，但若能捕捉住稍縱即逝的瞬間，也能呈現出臨場感，畫家迅速的畫風成功地達到這樣的境界。此外藉由將焦點集中於畫面中央，並省略大部份的背景，也使畫作更具震撼力。

> **練習重點**
> ·捕捉住動態
> ·決定省略的部份
> ·採用強烈的對比

使用黑色與暖色調的灰色塗背景中主要的部份，但在黃色氣球的部位留白。雖然運用粉彩筆可以在暗色上覆蓋淺色，但將淺色覆蓋於暗色上時，會喪失淺色的彩度與純度。

階段 1
試出好構圖

■ 首先要考慮如何將人物放置到背景中，以及究竟應包含多少其他的景物在中央人物的左右。注意畫家只用到人物左側的陰影，並移動了背景中的暗面，使其恰好落於黃色氣球的後方。一旦對構圖有定見之後，就先用鉛筆畫出形狀與各部份的比例，然後才在主要的區塊中上色。

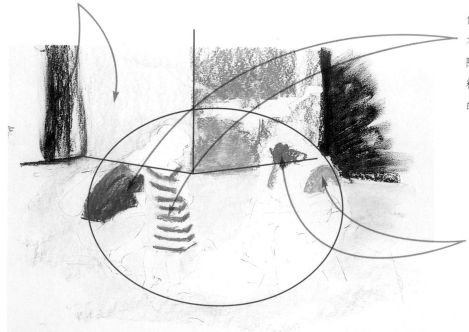

使用鮮艷的紅色粉彩筆，畫小孩衣服上的條紋，注意這些條紋應隨著姿態與形態而變化。使用淺粉紅色，輪廓分明地畫女人襯衫的形狀。

為能與第一層的色彩平衡，使用鮮艷的色彩塗男子的臉部與襯衣，並留高光。待其他部份的色彩都塗後，還是可以修改這部份的色彩的。

階段 2
整體調子架構
■ 由於陽光刺眼，調子的分佈是主題中的重要特色，因此對調子的平衡就要像選色般慎重。切記粉彩筆是不透明的，因此當調子過暗時，可經由在其上覆蓋亮色來做改變。

要畫極細緻的線條時，可以運用粉彩筆的角落或斷裂的邊緣來畫。

使用亮黃色塗氣球，但在這一階段中先不將邊緣的部份塗滿。

很顯然地男人穿的是深色的襯衫，要平衡這部份，就要在畫面的其他部份中加入小面積的暗區。

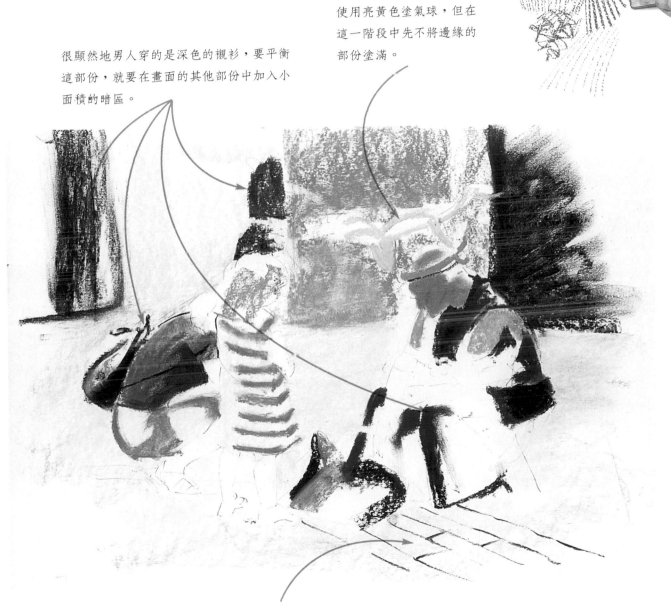

使用粉彩筆尖銳的邊緣畫人行道的磚塊。這將有助於將人物放入畫面中，並建立人物在空間中的位置。

階段 3
色彩的建立

■ 在這個階段中可以建立所有的色彩，包括肌膚的色彩。注意在陰影部份的肌膚色彩應較暗且濃郁，可以混合使用紅與棕色，但直接受陽光照射的部份則顏色較淺。男人大部份都位於陰影中，因此可以使用從暗到中間的色調塗其衣物。

要表現出陽光照耀的形態與方向，使用淺粉紅色畫位於暗面的深粉紅色條紋間，並在頭髮上加入第二層較淺的色彩。

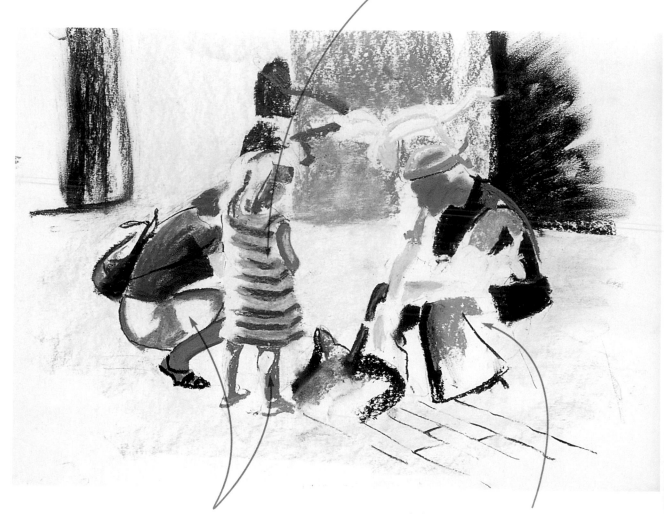

不必害怕在這些部位運用強烈的色調對比，因為這有助於表現出陽光照耀之感。

為表現出陽光的照耀並加入變化，每一部位都採用二至三種色彩，褲子的部份將深藍色與紫色覆蓋在綠色上，背心則是使用深藍與淺紫色，襯衫則使用深藍與淺藍色。

階段 4
畫面的發展

■ 在進一步處理人物前，必須要能由畫面內容的角度去看，因此先將男人腳與椅子下的陰影畫出後，才處理其他人物部份的陰影。深沉的陰影部份在速寫的調子形式上扮演了重要的角色，並有助於提升陽光照耀之感。

當厚重地塗粉彩筆時其色彩強烈，並且可以運用手指或碎布塗抹的方式迅速地覆蓋大片的面積。

在加入陰影的部位後，繼續建立男人衣著的色彩，使紙張空白部分都上色。

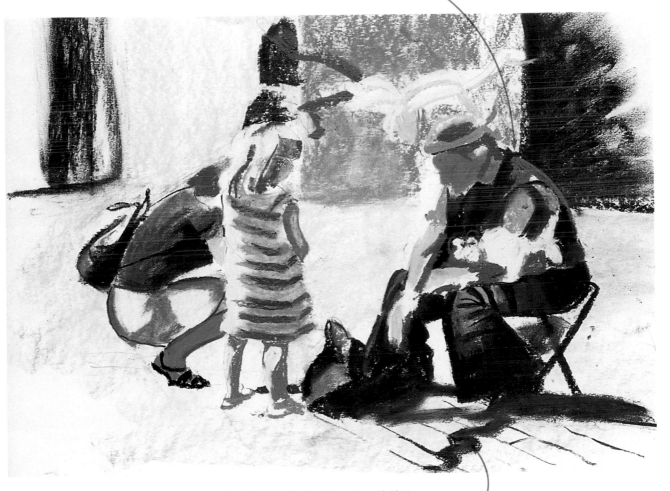

在陰影的部份可以運用藝術性做法，就如同畫家在此所運用的——以誇張的手法畫加長的陰影，使暗面引領觀眾的目光，由前景中望向畫面。

階段 5
加入細節

■ 在人物部份加入細節前，先完成畫面左側的陰影。在運用粉彩筆的畫作中，由於色彩十分容易塗抹開，所以最好都將線形的細節留待最後才畫，因為沒有比發現不小心將精心經營的畫作抹髒更讓人洩氣的事了。

提示
將一張光滑的紙放在進行著色的手之下，以防止在塗色的過程中抹髒了已上色的部份。

使用粉彩筆的邊緣部份，以銳利乾淨的輪廓線更清晰地畫出男人臉與手臂及小女孩的輪廓。

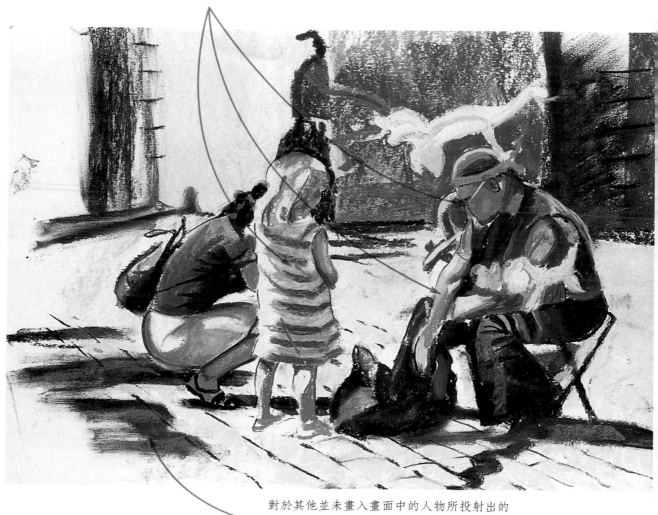

對於其他並未畫入畫面中的人物所投射出的陰影，就不必畫得太顯眼，只要以粗大並略具變化的筆觸畫出，並用手指塗抹的方式加以柔化。

階段 6
最終的潤飾

■ 在這一階段中，唯一要做的就是以批判性的眼光檢視，找出是否仍有任何形狀或形體的曖昧不明，都要進一步交代清楚。畫家注意到氣球的外形仍未確定，因此加入高光，製造出每一長邊都有三「條」的效果，分別是深、中、淺三種調子。此外，畫家也加深了背景的色調，並加入細節的潤飾使人物更生動地躍然紙上，並強化速寫中的敘事元素。

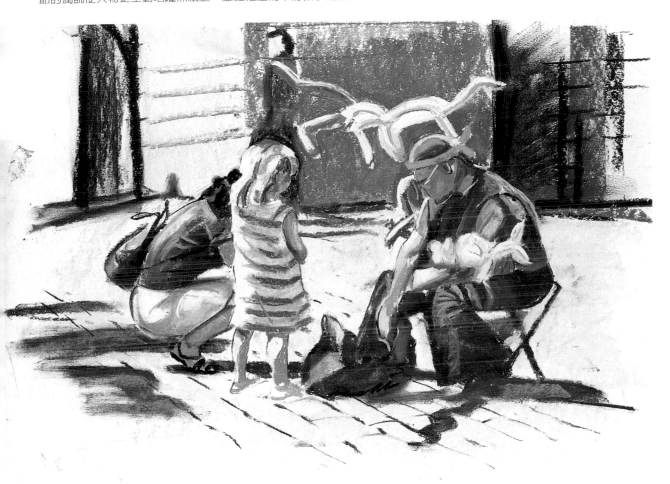

在人行道磚上加入些許的高光以呈現出其磚形，並藉由使用紫色畫陰影的部份，使行道磚的色彩顯得更明亮。

黃色氣球提供了令人興奮的色彩特色，而紫色的部份則可與女子的襯衫相呼應，使這兩部份的構圖得以連貫。

眼鏡與耳後小片的高光，不僅可精確地表現出頭部的角度，也加入了額外的趣味性。

練習 16

市集即景　畫家：Hazel Lale

　　像這樣繁忙的景致不僅提供豐富的形狀，也提供了良好的練習構圖的機會。但切記勿將所見的都畫出來，也可以移動所見的景物，或強調特定的景物，以達到整體更佳的平衡。在進行單色速寫時，畫家雖然只使用了鉛筆與鋼筆，也需要考量到調子的形式，因此要確定主要的明暗形狀，並決定如何放置這些形狀。要對構圖有所幫助，最初時可將主題視為抽象的設計，也就是與其將主題視為人物、花與建築物，不如只將其視為形狀與線條的集合。無論主題為何，在成功的構圖之下都有個成功的結構。

練習重點
· 置入正確的形狀
· 負面/負像與正面形狀正像的平衡
· 強調焦點

階段 1

置入形狀

■　由構圖的中央開始，有助於將形狀放入。至於焦點的辨識，在這個練習中則是那位女士。先畫出頭部，然後由此輕輕地畫一條導引線至畫面的中央，如此有助於定出正確的距離、角度與頭的大小。這個步驟非常重要，因為其他所有的形狀都將與焦點比對後才確立。然後繼續由構圖的中央畫向四周。

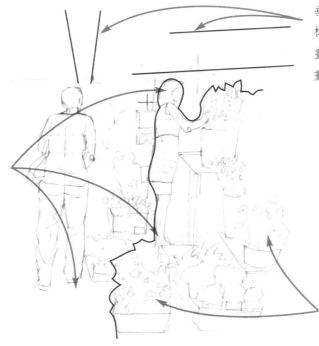

垂直與水平的線條是屬於構圖的結構部份，因此在畫主題人物的時候就同時畫出。

由中央向周圍描寫的方式，有助於將形狀正確地畫出。

畫出盒子與盆中花束的主要形狀。

階段 2
加入背景

■ 一旦將主要人物與前景的輪廓線都畫出後，就可以速寫建築物與背景的部份。當目光隨著雨蓬的結構線，不斷朝畫面內部看的時候，強烈的空間感與畫面景深就浮現了，此外，藉此也可以比對前景與背景中景物的大小。

建築物與
木所形成
線條，導
著觀眾的
光望向畫
中。

注意這些人物都受透視的影響。雖然頭部都位於差不多的水平線上，但足部則分別置於想像中向上畫出的對角斜線之上。

兩位人物
大小比例
中，恰如
分地展現
二者間的
離差異。

階段 3
前景中的形狀與圖案

■ 前景中的盒子提供了幾何與非幾何形狀的有趣的對比，此外也將空間截斷並導引觀眾的目光望向畫面中。先輕柔地速寫出這部位圖案的形狀，並與中央人物比對大小，然後再以斜影線表現出中間調子的部份。

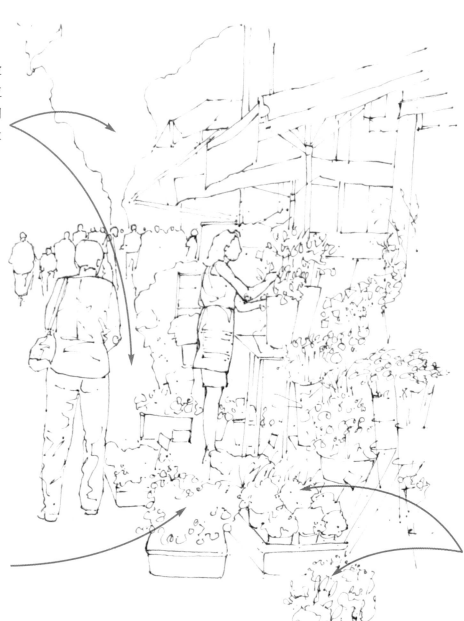

相較周遭的喧嚷與動態，這部份的形狀則可令眼睛略微休息一下。

位於中央位置的花箱與主角人物的關係，提供了由前景至焦點強烈的構圖線。

一束一束的花，形成了一連串一小的覆蓋在大的上端的圓椎形。

階段 4
建立調子

■ 在速寫畫面整體上加入中間的調子，但要注意保留負面形狀〈參見第21頁〉。在如此熱鬧的構圖中，正面與負面形狀的平衡非常重要。

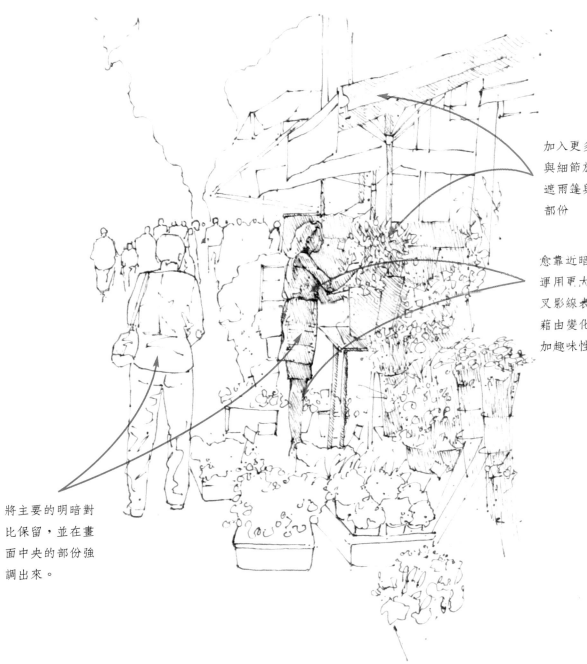

加入更多的調子與細節於花莖、遮雨篷與建築物部份

愈靠近暗面時就運用更大量的交叉影線表現，並藉由變化筆觸增加趣味性。

將主要的明暗對比保留，並在畫面中央的部份強調出來。

階段 5
增加對比

■ 在加深調子的過程中，也突顯出畫面中的留白部份，但也可以藉由在其周圍以連續的線條表現而達到強調的目的。

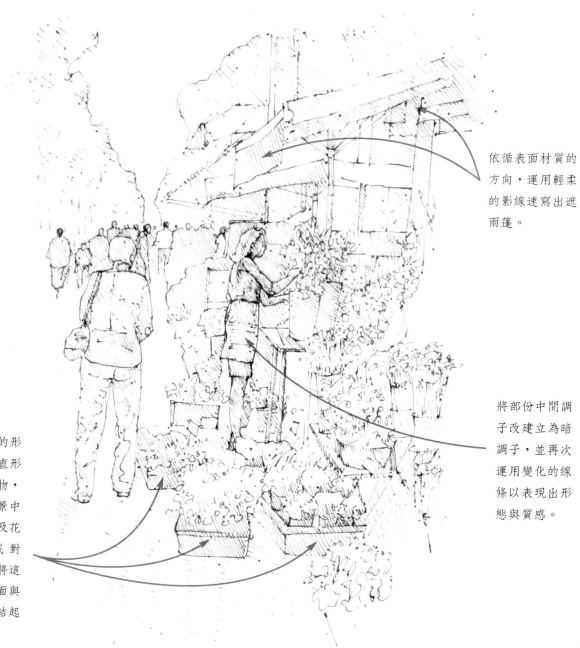

依循表面材質的方向，運用輕柔的影線速寫出遮雨篷。

將部份中間調子改建立為暗調子，並再次運用變化的線條以表現出形態與質感。

由水平的形狀與垂直形狀的人物，以及背景中的竿子及花盆形成對比，就將這部份暗面與焦點連結起來了。

階段 6
調子與細節

■ 葉子與花朵都包含了大量的細節，但與其鉅細靡遺倒不如點到為止，尤其是前景的部份。太多過於精細的速寫會使得注意力由焦點處轉移，並降低強烈的調子形式所造成的震撼力。在建立調子的過程中也可在人物部份加入些細節，但切勿過多。

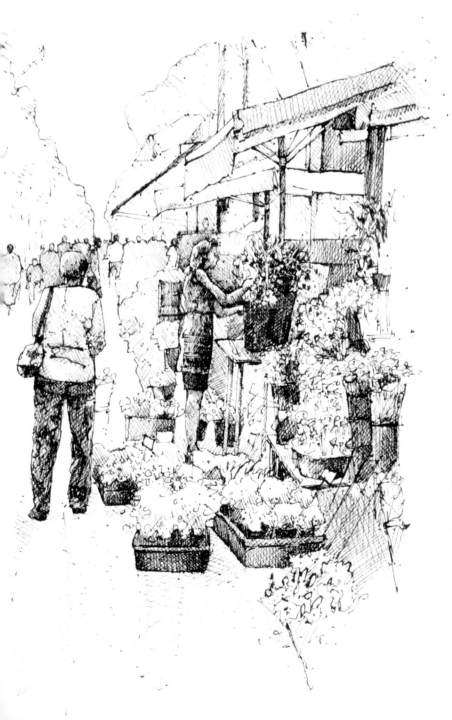

為背景部份的人物加明暗，以整體的形式呈現出距離上的遙遠感，也區隔出中景與背景。

加入衣著上的細節，有助於表現出形態與動感。

在焦點的部位可以加入較多的細節，除創造額外的趣味性外，也會將觀眾的目光吸引至此。

畫材技法指南

　　乾性畫材包括：木製與碳鉛筆、軟質與硬質粉蠟筆與粉彩筆、蠟鉛筆與彩色鉛筆，都是速寫時可靈活運用的好畫材。濕性的畫材包括：墨水、粉蠟筆與水彩，也提供速寫時多樣且豐富的技法表現。

速寫紙與速寫本

主要的紙品生產商生產單張與簿本，速寫本有多種大小尺寸。平滑的速寫紙分為輕、中、重三種不同的磅數，主要用於乾性畫材與墨水畫。水彩與粉彩作品則另有特殊用紙。

木製鉛筆

▼木製鉛筆就是在筆桿中裝入一枝石墨條。可以適用於各種不同的表面，製造出各種不同的線條效果。要注意不同鉛筆製造出不同的線條效果，例如：硬質的B與2B以及軟質的6B鉛筆〈由上至下〉。

▼　使用軟質鉛筆製造出不同的色調。運筆的力道愈大，則色調愈暗。

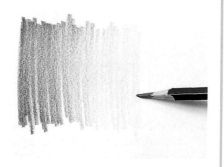

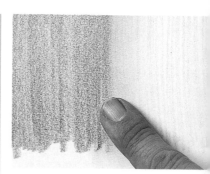

▲變化明暗色調或要使色調變淺：可用手指、布或軟橡皮擦，將鉛筆運用不同力道畫出的線條加以融合。

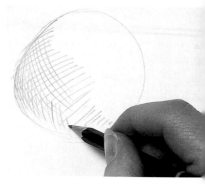

▲木製鉛筆所畫的直線或交插線，可以變化特定區域的調子與密度。運筆的力道、使用的速度與鉛筆的等級，都會影響到最後的結果。

▼用軟橡皮擦出亮面或製造各種不同的效果，包括：衣物的質感或模特兒身上的高光。對於小的細節部份，則可以將軟橡皮搓揉成長條使用。

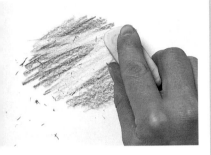

▲ 可以運用炭筆的側面建立大面積的中間調子。運用炭筆的寬廣的筆觸，可創作大的作品，並且由於炭筆非常滑順，因此也可以迅速地畫。

碳鉛筆

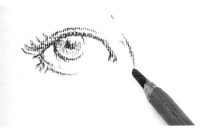

▲碳鉛筆是將炭包裹於筆桿中。這是一種軟質的筆，用非常輕的力道就可以畫出濃厚的黑線。碳鉛筆分為軟、中、硬三種級數。

▲ 運用手指可將具有不同調子的區塊相融合，可以創造自然的效果。

炭筆

▲ 炭筆可以製造出變化豐富的各種線條，也可以用炭筆的側邊畫粗線條。至於線條的粗細，可在畫的過程中轉動炭筆，變化與紙張接觸面大小的不同而達成。

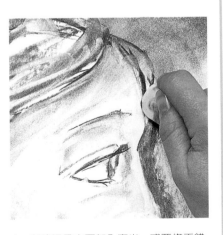

▲ 在暗調子中要加入高光，或要修正錯誤，都可以用軟橡皮將炭筆畫的除去〈對於小的細節部份，則可以將軟橡皮搓揉成長條使用〉。運用這種方法可以製造出各種不同的效果，例如：細線條、不同的質感與高光。

彩色鉛筆

▼ 彩色鉛不但方便而且乾淨，也容易攜帶。所有石墨鉛筆可以畫的傳統線條技法與筆觸，例如：畫影線，彩色鉛筆也都可以做出。

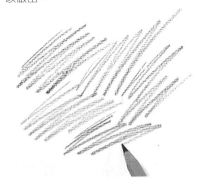

▼ 彩色鉛筆也可運用在畫大面積的區塊。

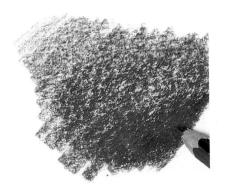

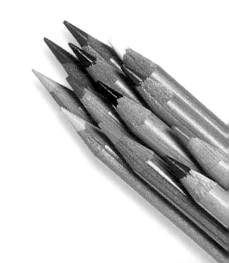

水性彩色鉛筆

▼ 水性彩色鉛筆是彩色鉛筆與水彩的複合體。可以如同彩色鉛筆般地運用，然後再用沾水的軟性水彩筆在畫紙上進行色素的溶解與混合。

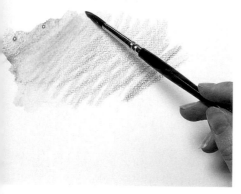

粉彩筆專用紙與粉彩簿

大部份的粉彩筆畫家，都會使用專用的粉彩紙，因為這種畫紙可以承受多層的粉彩顏料且不脫落。有各種不同顏色的粉彩紙可供選用。

軟質粉彩筆

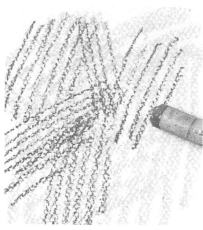

▲ 不同區塊的色彩，可以輕易地用乾的畫筆加以融合。粉彩筆更可與其他畫材同時使用，例如：彩色鉛筆、水彩與不透明顏料。

▲最通用的就是軟質的粉彩筆，並且有多種的色彩與色調可供選用。在已畫好的一組影線上覆蓋上另一組，不但增加了色彩的濃度也增加了色調。

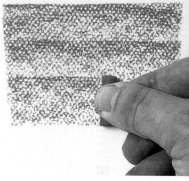

▲ 細的炭筆在畫網狀線或交插線時，都是相當好的畫材。

▲ 使用炭筆的側面可以畫大面積的中間色調，然後用手指、碎布，或繪畫用紙擦筆或畫筆做塗抹的動作。

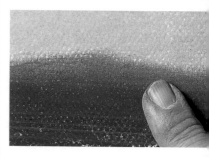

▲ 運用粉彩筆側面可將大面積的部位塗上單一的色彩，也可以將一種色彩覆蓋在另一種上。

▲ 要迅速地完成不同區塊大面積色彩的融合時，手指是好用的工具。

硬質粉彩筆

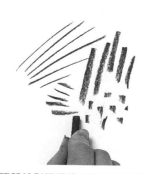

▲硬質粉彩筆通常都做成正方體，可使用銳利的美工刀削尖了再用。此外，也可以使用筆的邊緣處畫線條、不同的筆觸、長線條或點。

使用固定噴膠

固定噴膠會在畫作表面留下一層不光滑的樹脂，這層表面不僅覆蓋在上面，而且也將易脫落之色彩固定在紙面。因此一般使用於炭筆畫與粉彩速寫。固定噴膠有噴霧罐裝及一般罐裝，此時將需要用到唧筒將固定膠噴出，也可使用噴霧器，但要小心不可噴到臉與衣服。

蠟筆與蠟鉛筆

▼蠟筆與硬質粉彩筆相似，包括了所有傳統的色彩範圍，例如：黑色、白色、赤褐色、深棕色與深褐色。使用蠟筆的側面，可以畫出大區塊的單一色彩。

▼蠟鉛筆所畫的線條比蠟筆更細膩，因此適於畫精細的細節部份。此外也可以運用手指在畫紙上進行色彩的融合。

粉蠟筆

▲粉蠟筆可以是不透明的、半透明的、也可以是透明的。可用於畫細緻的線條，也可以使用側面畫出大面積的區塊。

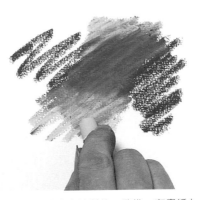

▲　粉蠟筆富含油質的一致性，在畫紙上使用非常滑順，也可以將一種色彩覆蓋在另一種色彩上，創造出濃郁強烈的色彩區塊。

▼　粉蠟筆的一致性，是創作刮除技法製造特殊效果最理想的畫材。如圖所示，運用美工刀。

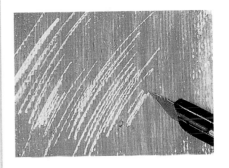

▼　運用粉蠟筆畫在水彩彩繪的部份，可以創造出豔麗且令人震懾的效果。

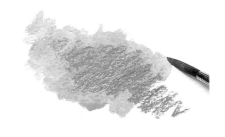

原子筆

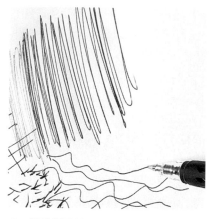

▲ 雖然原子筆只能畫出粗細一致的線條，但結果卻可以是既生動又自然。

針筆

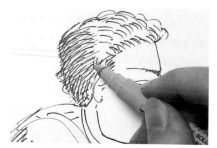

▲ 針筆是運用非常細的鋼管，經由細鋼管讓墨水流到紙上作畫，所畫的線條粗細一致，不受運筆力道的影響。是理想的畫細節輪廓線的工具，例如：畫髮絲。

▼ 針筆可畫細緻的影線與交叉影線，用於呈現出陰影與細緻質感的變化，例如：服飾。

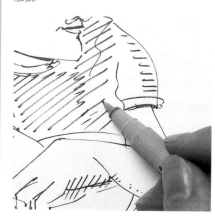

▼ 針筆可分為水性與油性兩種。如果是使用水性的，則可以運用沾水的畫筆創造出特殊趣味性的效果。

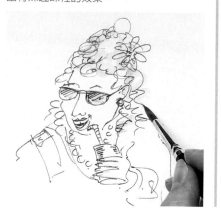

麥克筆與氈頭筆

▲市面上販售有系列不同的麥克筆與氈頭筆，都可用於畫各種不同的線條與標記。圖中示範，是用氈頭筆畫出的影線與標記。

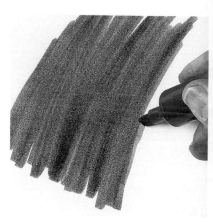

▲運用寬頭麥克筆可以畫大面積的色塊。

沾水筆與墨水

沾水筆有木製與塑膠製等各種不同可替換的筆尖，形狀與大小也各異，因此必須先試用後，再決定最適用的。要完成一幅作品，可能會使用到數種不同的筆尖。防水墨水一般比非防水的墨水濃稠，因此適用於畫精細的作品，且墨水乾後會有光澤。非防水性的墨水在淡彩的過程中會溶解，且乾燥後不生光澤。

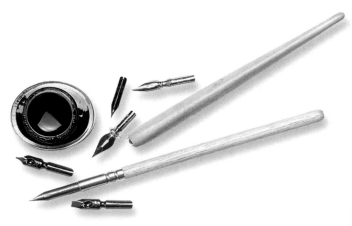

水彩紙

水彩紙是屬於織造紙、非酸性，且通常為白色。依不同的厚度與表面質感，可分為三大類：粗糙、冷壓及熱壓。一般機器製造的水彩專用紙都相當便宜，但一但遇水後就會扭曲變形。模造紙則較耐用但易扭曲變形。最好的紙，也是最貴的，就是手工紙。

▼ 是理想呈現調子變化的畫材，漸層平塗，就是不斷變化色調的平塗。每畫完一筆水平線條，就在顏色中加少許的水，降低色調〈反之，則是加入顏料，以增加色調〉。

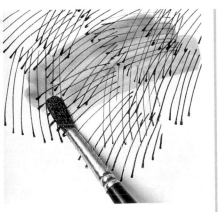

▲ 如示範圖中，使用的是防水的墨水，那麼就可以在線條上加淡彩。但若使用的是水溶性的筆，那麼在淡彩乾後，可再重畫一次重要的線條。

水彩薄

水彩專用紙有以單張販賣的，也有各種不同大小尺寸的本子。冷壓製造的水彩紙是被公認最多樣化、也最易使用的。

水彩

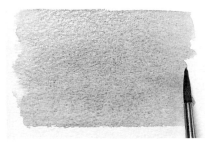

▲ 在開始前就必須將所需用的色彩都先準備妥當。平塗以約20度的斜角度上色。在大筆中沾滿顏料，以水平線條由上向下逐步畫。且第一筆與第二筆間要略微地重疊進行。

▼畫筆沾遮蓋液塗在要保留的部位。遮蓋液一乾，就會排斥水性顏料，因此可以達到保護下層畫面不被顏色覆蓋。當所塗顏料乾了以後，可用手指將遮蓋液搓掉。遮蓋液會破壞畫筆，使其不再適用於畫畫。

▼可以在已塗上色彩且仍濕的部位再上一層色彩，這也就是被稱為濕中濕的技法。隨著底層濕度的不同，這種技法造成色彩的流動與溶合的程度也略異。

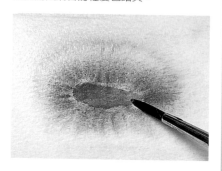

▼防染蠟也可以是蠟燭的蠟、粉蠟筆或蠟筆，這些都可以阻隔顏料，但阻隔的效力都遠不如遮蓋液來得完全，也就因此而可以製造出具趣味性的效果。首先，運用蠟燭輕柔地或隨意地畫。

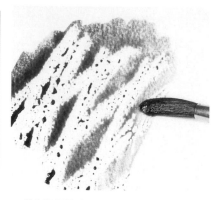

▲當在塗了防染蠟的紙面上著色時，色彩會由塗佈的地方散開，並陷入紙紋中，因而造成了奇妙的斑點效果。

▲細緻的白色線條可以運用刀片將上色的紙刮除造成。先等上色的紙完全乾燥，使用刀尖深入紙中刮除表面的部份。這是製造亮面非常有用的技法。

紙的鋪平法

大部份的紙張吸水後都會膨脹。因此使用濕性畫材如水彩作畫前，應先將紙張鋪平處理，以免膨脹扭曲的紙成為作品的敗筆。

1 先將紙平放於紙板上。

2 測量並剪下長度與紙相當的紙膠帶。

3 將紙泡於盛有乾淨水的水盤中，再取出。

4 將紙平放於紙板上。沾濕剪下的紙膠帶後，以紙膠帶將紙固定貼於紙板上，而膠帶的三分之一貼於紙上，另三分之二貼於紙板上。

5 使用海綿將膠帶刷平。並吸除紙張上多餘的水份後，晾乾，直到紙張完全乾燥且變硬為止。完全乾燥後，使用美術刀將膠帶割除。

製作取景框

自行製作簡單的取景框，需要厚紙板〈早餐玉米片的包裝紙盒就很理想〉、一枝鉛筆、一把尺與一把剪刀。

1 將紙板放在乾淨平滑的表面。使用鉛筆與尺，在厚紙板上畫出寬約五公分的邊框。

2 依循鉛筆所畫的線條剪出兩片L型的紙片。

3 將這兩片L型的紙片如下圖所示一般放在要繪的影像上，向內或向外移動一片或兩片紙板，以決定最後影像的裁切方式。

投影片與描圖紙

描圖紙用於將畫作中部份的景物轉畫到另一作品中時使用，而投影片則多用於打格子。

畫材供應商名單

　　書中所提到的大部份的畫材在一般好的美術社中都可以購得。或者，下面所列的各地供應商也可以提供離您最近的零售商。

UNITED KINGDOM

Berol Ltd.
Oldmeadow Road
King's Lynn
Norfolk PE30 4JR
Tel 01553 761221
Fax 01553 766534
www.berol.com

Daler-Rowney
P.O. Box 10
Bracknell, Berks R612 8ST
Tel 01344 424621
Fax 01344 860746
www.daler-rowney.com

Pentel Ltd.
Hunts Rise
South Marston Park
Swindon, Wilts SN3 4TW
Tel 01793 823333
Fax 01793 820011
www.pentel.co.uk

The John Jones Art Centre Ltd.
The Art Materials Shop
4 Morris Place
Stroud Green Road
London N4 3JG
Tel 020 7281 5439
Fax 020 7281 5956
www.johnjones.co.uk

Winsor & Newton
Whitefriars Avenue
Wealdstone, Harrow
Middx HA3 5RH
Tel 020 8427 4343
Fax 020 8863 7177
www.winsornewton.com

NORTH AMERICA

Asel Art Supply
2701 Cedar Springs
Dallas, TX 75201
Toll Free 888-ASELART (for outside
　　Dallas only)
Tel (214) 871-2425
Fax (214) 871-0007
www.aselart.com

Cheap Joe's Art Stuff
374 Industrial Park Drive
Boone, NC 28607
Toll Free 800-227-2788
Fax 800-257-0874
www.cjas.com

Daler-Rowney USA
4 Corporate Drive
Cranbury, NJ 08512-9584
Tel (609) 655-5252
Fax (609) 655-5852
www.daler-rowney.com

Daniel Smith
P.O. Box 84268
Seattle, WA 98124-5568
Toll Free 800-238-4065
www.danielsmith.com

Dick Blick Art Materials
P.O. Box 1267
Galesburg, IL 61402-1267
Toll Free 800-828-4548
Fax 800-621-8293
www.dickblick.com

Flax Art & Design
240 Valley Drive
Brisbane, CA 94005-1206
Toll Free 800-343-3529
Fax 800-352-9123
www.flaxart.com

Grumbacher Inc.
2711 Washington Blvd.
Bellwood, IL 60104
Toll Free 800-323-0749
Fax (708) 649-3463
www.sanfordcorp.com/grumbacher

Hobby Lobby
More than 90 retail locations throughout
the US. Check the yellow pages or the
website for the location nearest you.
www.hobbylobby.com

New York Central Art Supply
62 Third Avenue
New York, NY 10003
Toll Free 800-950-6111
Fax (212) 475-2513
www.nycentralart.com

Winsor & Newton Inc.
PO Box 1396
Piscataway, NY 08855
Toll Free 800-445-4278
Fax (732) 562-0940
www.winsornewton.com

索引

頁碼以斜體印刷時，表示名詞為當頁之標題

謝誌

本公司對以下同意提供畫作給本書使用的畫家，表示萬分的謝忱。

關鍵字：b=下，t=上，c=中央，l=左，r=右

Ines Allen 39(b), 69(bl,br), **Harry Bloom** 75(tl,bl), **Julia Cassells** 1, 6(tr), 7(b), 32(b), 33(tr), **David Cottingham/Represented byBenaki Modern Art, London** 33(c), 83(tl), **Barry Freeman** 3(tr,bl), 8 (inset), 39(t), 51(t), 58(bl), 59(tr), 68(bl), 69(tr), **Ruth Geldard** 21(tl), **Maureen Jordan** 38(b), 50(t), **Clarissa Koch** 59(bl), **Hazel Lale** 4, 9, 67(inset), **David Martin** 69(tl,tc), **Mark Topham** 66, 82(bl), **Lucy Watson** 10(bl), 20(br), 21(br), 38(t), 67(inset), 74(tl,bl), 83(br), **Valerie Wiffin** 75(cr).

其他未提及的照片與圖示之著作權皆屬本公司Quarto Publishing plc.所有。對本書有貢獻者我們深表感謝，若有疏漏或錯誤，尚祈見諒。

國家圖書館出版預行編目資料

捕捉瞬間之美‧人物速寫 / Luck Watson著；林
延德，郭慧琳譯 . -- 初版 . -- 〔臺北縣〕永和
市：視傳文化，2004〔民93〕
面： 公分
含索引
譯自：Draw and sketch figures
ISBN 986-7652-25-8（精裝）

1. 人物畫－技法

947.2 93007544